谨以此书纪念评弹艺术家徐丽仙九十周年诞辰

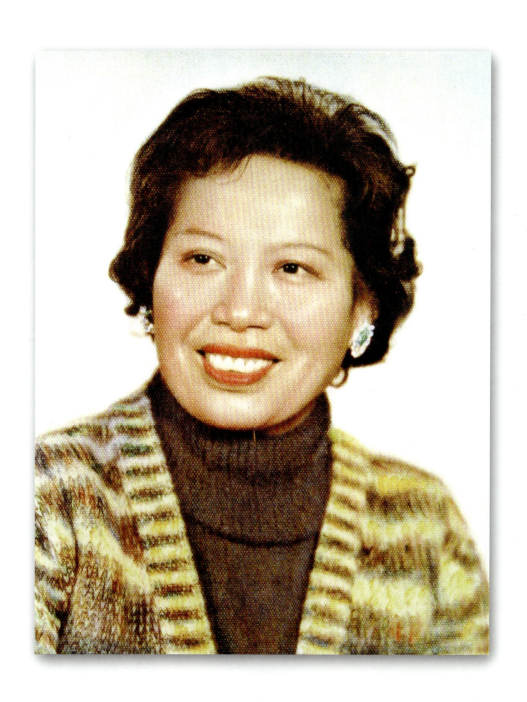

徐丽仙

(1928—1984)

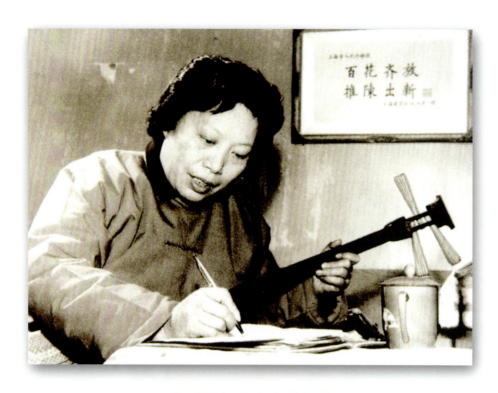

徐丽仙在病中坚持创作

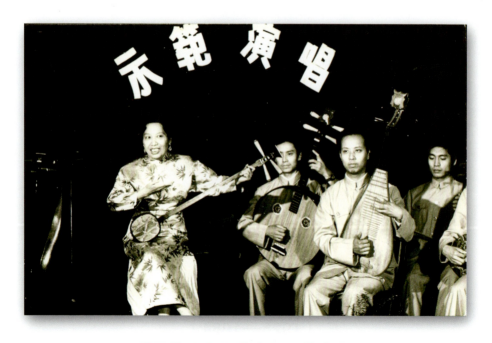

徐丽仙(左)在进行示范演唱

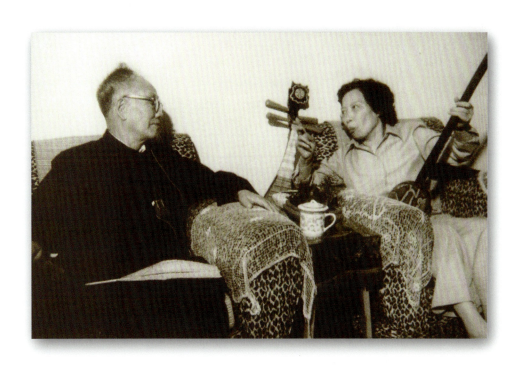

贺绿汀与徐丽仙

仿佛昨天似的事情,但已经十年过去了。对这位中华民族音乐的创造者徐丽仙女士,后代人不但要永远纪念她,而且要继承她丰富的遗产。

贺绿汀
1994.1.21.

贺绿汀为徐丽仙题词

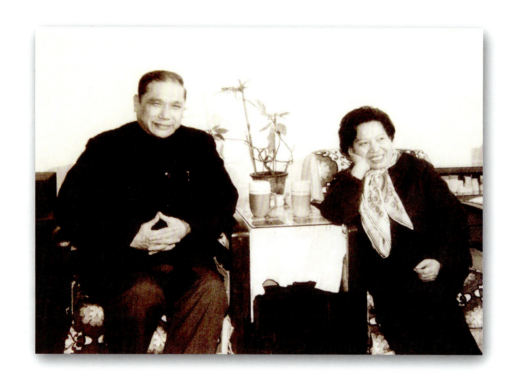

徐丽仙与蒋月泉

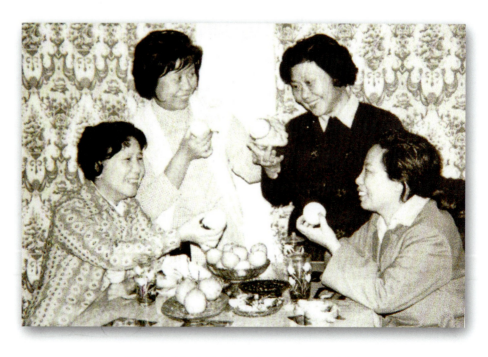

沪上曲艺四姐妹（右一为徐丽仙）

徐丽仙唱腔艺术研究工作室 编

徐丽仙经典唱腔选

珍藏版

XULIXIAN JINGDIAN CHANGQIANG XUAN

苏州大学出版社
Soochow University Press

图书在版编目(CIP)数据

徐丽仙经典唱腔选:珍藏版 / 徐丽仙唱腔艺术研究工作室编. —苏州:苏州大学出版社,2018.5
　　ISBN 978-7-5672-2435-3

Ⅰ.①徐… Ⅱ.①徐… Ⅲ.①评弹—唱腔—选集 Ⅳ.①J826.1

中国版本图书馆 CIP 数据核字(2018)第 095121 号

书　　名:	徐丽仙经典唱腔选(珍藏版)
编　　者:	徐丽仙唱腔艺术研究工作室
责任编辑:	刘　海
装帧设计:	吴　钰
出版发行:	苏州大学出版社(Soochow University Press)
社　　址:	苏州市十梓街1号　邮编:215006
印　　刷:	苏州工业园区美柯乐制版印务有限责任公司
E-mail:	Liuwang@suda.edu.cn　QQ:64826224
邮购热线:	0512-67480030
销售热线:	0512-67481020
开　　本:	700 mm×1 000 mm　1/16　印张:11.25　插页:2　字数:156千
版　　次:	2018年5月第1版
印　　次:	2018年5月第1次印刷
书　　号:	ISBN 978-7-5672-2435-3
定　　价:	49.00元

凡购本社图书发现印装错误,请与本社联系调换。服务热线:0512-67481020

序

左 絃①

在评弹的不同流派唱腔中，徐丽仙的"丽调"，不但在唱腔方面发展较大，而且表现的题材、内容丰富多彩，因此在群众中流传很广。

徐丽仙在旧社会的苦难境遇里学艺，在中华人民共和国成立后成长。她有着得天独厚的音乐禀赋，更有过坚毅、刻苦的勤奋努力。在党的关怀领导下，她认清了正确的方向，走上了正确的道路。

通过深入工农兵，徐丽仙丰富了自己的创作源泉。轰轰烈烈大搞技术革新的群众运动、热气腾腾打谷场上的劳动场面、人民群众为社会主义所进行的三大革命运动火热的斗争生活，都给了她以教育和感受。多年来，她不断给自己提出新的任务，追求新的目标。她说："流派要跟上时代。流派必须为内容服务。"她是决不单纯为流派而流派的。她不断发展自己的唱腔，努力于歌唱新的时代，表现新的人物。敬爱的陈云同志曾经说："徐丽仙在评弹曲调的发展中是有一定的地位的。她对党的政策和历次政治运动都有作品配合。"

任何人在艺术上造诣的得来绝非偶然。每一个作品的成功和创作者的思想劳动都是成正比例的。"意象惨淡经营中。"徐丽仙对自己作品中的一腔一句都曾付出过艰苦的劳动。为了把握一个音乐形象，体现一个意境，她往往要哼唱上几十甚至上百遍，有时在琵琶上弹得手指红肿

① 左絃，原名吴宗锡，评弹理论家、作家、曲艺评论家。著有《怎样欣赏评弹》《评弹散论》等专著，并主编有《评弹文化词典》等，对评弹事业的传承发展有重要贡献。

发痛。一个唱腔的形成常常是琢磨几天甚至几个月，设计几个乃至几十个方案，反复推敲的结果。当然也有一气呵成的神来之笔，但那也正是在长期琢磨和积累的基础上的一次飞跃。作为一个有心人，她还从浮云的飘驰、游鱼的摆尾、水波的荡漾中，去揣摩其节奏、神态，以丰富自己唱腔的表现力。

徐丽仙从不满足于已经取得的成就。尽管求得新的突破（用她自己的话来说就是"敲脱自己的路子"）是艰难的，有时甚至是痛苦的，但对于创造，她是坚决和勇敢的。她多次舍弃自己委婉、缠绵、纤丽的特色，向欢乐、刚强、高昂进发。为了表现火热的现实斗争，她要求词作者冲破七字句的框框。她乐于接受长短不同的唱词，她的代表作中就有着仅仅四句的小诗和七十多句的开篇。她认识到，要创，就要闯。在艺术创造的道路上，她一直是勇往直前的，每一个新的作品的完成，对于她都是一个新的起点。

作为一个创新道路上的勇士，对于别人的艺术成就，她却又是一个虚心而又认真的学生。她热爱各种音乐作品和演唱艺术。她研究评弹的各种流派唱腔，她学唱京剧和各种地方戏曲、曲艺。她认真地聆听各种民歌和音乐作品，从中汲取养料。她还争取和不同流派的艺人合作演唱，如与朱雪琴对唱《来唱革命歌》，与周云瑞对唱《卖余粮》，与朱慧珍对唱《党员登记表》等，这样既是为了尝试新的创作，也是为了使双方得到补益。

徐丽仙所创造的流派唱腔十分丰富。这里编选的是她的一些代表作，有传统和历史题材、现代题材的开篇和选曲以及用弹词音乐谱唱的老一辈无产阶级革命家的诗词。为了展示徐丽仙艺术创作的全貌，给研究其唱腔流派的人提供材料，我们收集了她在艺术上有特色的作品并将之汇编成集。按创作年份前后的次序排列，并标明创腔时间。从这里，可以看出"丽调"的发展过程，还可以看出在"四害"横行的年代里，徐丽仙受到的压制和迫害——她至少有十年未能如愿地从事创作活动。

音乐的创作过程是包括演唱和演奏在内的。徐丽仙不但善于音乐创作，更是一个有独特风格的演唱家。她用自己宽厚的嗓音以及富有特色和韵味的卓越唱法，在演唱实践中进一步完成、丰富、提高自己的创作。我们汇编成集的曲谱是根据她的演唱记录下来的，但比起她本人的演唱来，还是不免大大逊色的。

　　徐丽仙在发现自己患了癌症后，并没有向病魔屈服，在与顽疾做斗争的同时，徐丽仙从未间断过她的创作。《怀念敬爱的周总理》和毛泽东同志、叶剑英同志的诗词都是她带病谱唱的。我们热切地祝愿她能够战胜疾病，新长征中还能谱唱更多更好的作品，做出更大的贡献。我们也热切地期待着为这本集子再编续集。

<div style="text-align:right">1978 年 12 月 8 日</div>

（原载《徐丽仙唱腔选》，上海文艺出版社 1979 年 11 月，有改动）

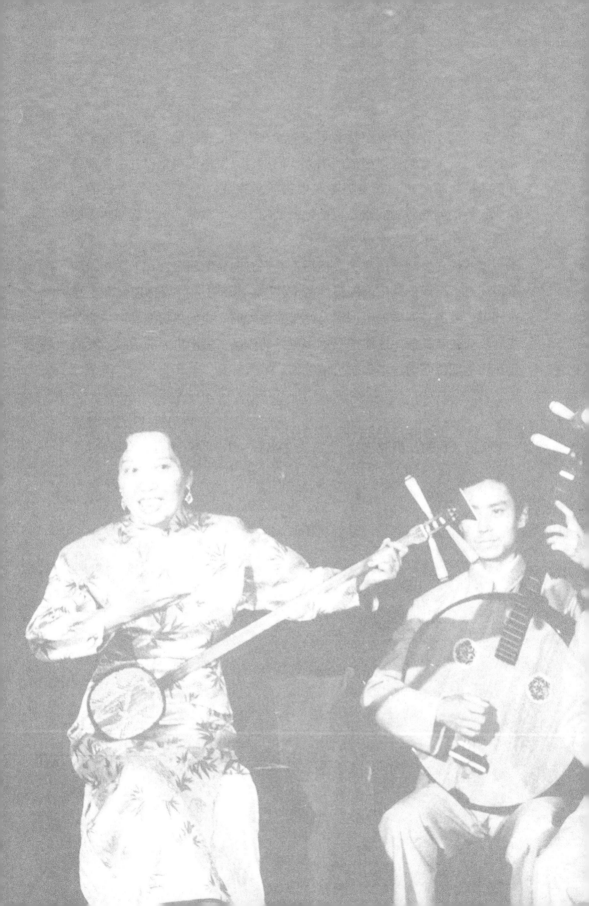

目　录

丽调简析　　连　波 / 001
勤于事业　艺无止境　　徐丽仙 / 008
谈艺术上的突破　　徐丽仙 / 010
我爱唱《新木兰辞》　　徐丽仙 / 013
长生殿·宫怨 / 018
罗汉钱·对比 / 024
罗汉钱·小飞蛾自叹 / 028
红楼梦·绛珠叹 / 036
红楼梦·晴雯补裘 / 044
杜十娘·梳妆（一）/ 052
杜十娘·梳妆（二）/ 057
新木兰辞 / 060
双珠凤·火烧堂楼 / 071
双珠凤·祭夫 / 086
紫娟夜叹 / 096
闹春曲 / 106

闻鸡起舞／114

红楼梦·黛玉葬花／122

卜算子·咏梅／131

全靠党的好领导／134

红楼梦·宝玉夜探／141

《二泉映月》总谱／154

后　记／170

编后记／172

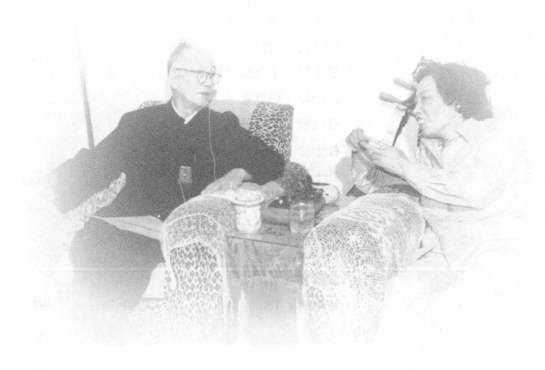

丽调简析

连 波①

成为一种流派唱腔，必定有其鲜明的风格特色，但又不被某种特色所约束。优秀的流派唱腔，总是根据不同的内容，在其风格特色基础上，创造出各种各样、丰富多彩的音乐形象来。徐丽仙的丽调，在创腔和唱法上就有这种独到的表现力。

本书所选唱腔，大多各有特点。通过唱腔、唱法和过门的细致刻画，将丰富的社会内容予以生动的展现。如《六十年代第一春》等开篇，音调明朗、节奏欢快；《怀念敬爱的周总理》等，则以无限深情的音调，整散多变的节奏，深切地揭示了无产阶级的真挚感情；《推广普通话》等开篇，运用欢悦、诙谐的唱腔旋法，如说似唱地阐述了推广普通话的重要性，听来亲切自然；为老一辈无产阶级革命家诗词的谱曲，更以独到的艺术手段来讴歌崇高瑰丽的革命内容，别出心裁地将明朗辽阔的山歌音调与丽调结合起来，生动地表现了革命的乐观主义精神。

再以所塑造的几个古代妇女的音乐形象来说，她们各具鲜明的性格特点，例如：《新木兰辞》形象而概括地表现了我国古代巾帼英雄的昂扬气概；《黛玉焚稿》则用委婉悲沉的唱腔倾吐了林黛玉"无限伤心泪不干，把那旧帕新诗一炬完"的激愤悲切之情……丽调能做到艺术形式与思想内容的较好统一，塑造了不少栩栩如生的音乐形象。

① 连波，著名作曲家，上海音乐学院教授，对评弹流派唱腔颇有研究，尤对丽调情有独钟，并有个人的独特见解。

下面，简扼地谈谈丽调在创腔和唱法上的几个特点。

丽调的行腔，用音简练，形象生动。有些地方为了感情需要，只用一字一音来表现，如《黛玉焚稿》开头一句"风雨连宵"四字，几乎一字一音，这一单调委婉的唱腔，将林黛玉孤独病吟在潇湘馆的冷落情景给以深刻的描绘。当然，一字一音，并非仅表现悲凄之情，有些地方，由于旋律、节奏及唱法的不同，也能揭示昂扬奔放的情绪，例如《大柳树》"虎头山下"四字，虽也基本上一字一音，但行腔跌宕，唱法昂扬，却又描绘了"狼窝掌里风雨暴"的另一幅图景。所谓简练，并非局限于一字一音，为了感情需要，也可用一字多音的艺术手法，但这"多音"，不是烦琐，也须简练，如《黛玉焚稿》中"她娇躯常拥香罗被"一句，行腔委婉曲折，旋律起伏多变（这句腔是丽调的常用腔），将林黛玉凄切悲怨的神态如泣如诉地表述了出来。

丽调在用音简练方面，还常用一种七度大跳来凸现唱词的思想内容，例如《红叶题诗》中"红叶题诗付御沟"，连用两次七度大跳，将韩采苹那种抑郁中题诗的激情加以渲染，且又点出了这个开篇的主题。诚然，运用七度大跳与其他因素结合起来，还可表现多种多样的感情色彩，例如《新木兰辞》等唱腔中也常用七度大跳的旋法，但所揭示的感情却是很不相同的。

用腔简练是丽调的特点之一。

丽调的字位节奏处理，在继承传统艺术基础上做了进一步的发展，使字位的节奏安排更加妥帖、灵活多变，能把唱词的语言节奏及语势神态表现得流利生动、顺畅悦耳。如《大柳树》"虎头山下土……质劣"一句，将"土"字延长，"质劣"二字紧连，夸张地将虎头山下质劣的泥土加以强调，这里也正好利用"质劣"二字在苏州方言中是入声字不宜用长腔的特点，短促的节奏有力地凸现了"质劣"的含义。虽然在一般传统唱腔中也常这样处理，比如陈调唱腔是这样的：

$$5\ \widehat{3\ \dot{1}}\ |\ 6\ 3\ |\ 5\ \widehat{\overset{\vee}{6}\ \dot{1}}\ |\ 5\ -\ |$$
土　　　　质　岁，

可以看出，新旧两种唱腔的字位节奏虽然相似，但经过出新后，由于旋法的改变，节奏的伸展，比原来的陈调更为妥帖，内容展现得更加充分。

徐丽仙在字位节奏处理方面颇具匠心，有独创性，这是丽调的特点之二。

我们知道，音乐是时间艺术，在演出时，乐音随着时间的运动一发即逝。因此，一个唱段如果没有严谨的结构，缺乏一定的逻辑性，那么听来必定似散沙一般，抓不住要领，或听后即忘，印象不深。

徐丽仙在创作开篇时常用的手法有："渐层趋紧"式的结构，就是运用多种板式的变化，采用由慢渐紧的形式，如《新木兰辞》就是；"分段复尾"式的结构，就是一个开篇分成若干段，每段的结尾句唱腔重复，用以突出主题，如《推广普通话》中各小段的尾句"所以大家要来学普通话"，唱腔重复，以加强听众的印象。再如《小妈妈的烦恼》中"想起了早婚烦恼（啊）多"一句，唱腔略做变化重复，也是分段复尾的结构形式。

另一种方式是：开篇的每一小段之间，用相似的过门作为分段复尾形式，如《全靠党的好领导》中

$$(5\ \dot{1}\ |\ 6\ 5\ 3\ 2\ 1\ 0\ |\ \dot{2}.\ \dot{3}\ 5\ |\ 6\ 5\ 3\ 2\ \dot{1}.\ 6\ |$$
$$5\ 6\ 5\ 6\ 5\ 6\ 5\ 6\ |\ \dot{1}\dot{1}\ 0\ 3\dot{2}\ |\ \dot{1}\dot{1}\ 0\ 5\ 6\ |\ \dot{1}\dot{1}\ 0\ 3\dot{2}\ |$$
$$\dot{1}\dot{1}\ ……)$$

就是运用这一过门贯串始终，使各段不同的音乐形象仿佛珠子般用线串

连起来，使之在变化中起到了统一的作用。又如《社员都是向阳花》中则用相似的过门，在各小段间作适当的变奏加以贯串。

再一种是用"首尾呼应"的结构形式，以明朗亲切的山歌音调来首尾呼应，由此也突出了中间部分的主要内容。这种艺术手法，是借鉴了歌曲创作中 A^1—B—A^2 的结构形式。

徐丽仙在演唱选曲时，则大多采用"整篇平叙"的结构形式，也就是说全曲基本上是用一种中等速度的板式。这种结构形式，是弹词选曲中所常用的。但徐丽仙在这种整篇平叙中根据唱词感情的细腻变化，运用了频繁的速度变化来与之相适应。例如《黛玉焚稿》中"哪晓婢子无知直说穿"至"一阵阵伤心一阵阵酸"，在六句唱词中，速度变换了七次，细腻地把黛玉当时的复杂心情体现得细致入微、深刻动人。这种整篇平叙的结构形式，如果"一板"到底，往往会导致拖沓平板的弊病。因此，丽调常用的频繁的速度变化，对于感情的衬托、唱段的完整起着很大的作用。

徐丽仙在创腔时非常讲究布局，唱段结构安排严谨，逻辑性强，这是丽调的特点之三。

丽调的过门运用（包括引奏、间奏和尾奏），打破了陈旧的固定格式。从内容出发，需要时，大加发挥；不需时，从简省略，不被呆板的程式所约束。例如《贺新郎》的引奏即在传统过门的基础上作了适当改编，从高音处渐渐下行，又回旋地做了几次起伏，将"挥手从兹去""苦情重诉"的心情深切地体现了出来。但是，当唱词内容即规定情景不需要引奏时，就直接起唱，如《黛玉焚稿》《投江》《情探》等就是，省略引奏而直接起唱的艺术处理，对上述内容的表现更为有利。间奏和尾奏，也有同样的处理。

徐丽仙运用不同的过门来突出丰富多样的内容，是很有独创性的。这是丽调的特点之四。

丽调运用宫调的转换来凸现主题思想，也是她的显著特点。

转换宫调的艺术手法有如下两种：一种是通过过门来转，比如《社员都是向阳花》中，"集体经济发展大"后的间奏，自然地转入上四度宫音系统上去；唱完"金黄稻穗接彩霞"后的间奏，又转回原宫音系统上来。这么一转，感情得到进一步发展，使之更加欢乐明快，颂扬了棉桃如云朵、稻穗接彩霞的一片丰收景象。第二种是由唱腔直接来转，以拖腔作转接过渡，自然地转到上四度宫音系统上去。唱段间运用转换宫调的艺术手法，对凸现某种内容是颇有效果的。

一般来说，江南许多民间音乐中，唱段或乐段转入上四度宫音系统的，大多是表现明快欢乐的情绪；反之，转入下四度宫音系统的，大多是表现深沉激越的感情。在丽调唱腔中常可听到这种处理，比如在《怀念敬爱的周总理》的行腔中，常常转入下四度宫音系统来揭示深沉激越的感情，尤其在"可恨那'四人帮'迫害周总理，罄竹难书，罪恶累累"等处更为突出。

转换宫调来凸现主要内容，是丽调的特点之五。

下面再简要地谈谈丽调的唱法特点。

丽调的唱法，处理细致，运用恰当。所谓唱法，即是演唱上的润腔方法。徐丽仙极为重视唱法对唱腔的艺术加工。她曾做了个比喻："创作好一首唱腔，只完成了一半，还有一半，要靠唱法的润色，才能做到声情并茂，真正全部完成任务。"

徐丽仙的嗓子音色并不十分嘹亮，宽厚中略带些沙音，但听来却韵味醇厚，含蓄深沉。在演唱时，能做到刚柔相济，轻重适宜；吐字归韵，清晰自然，且能把声与情良好地结合起来。声音的变化，是根据感情而产生的，同样一句话，由于语调声音的不同可产生截然不同的感情色彩。比如在《怀念敬爱的周总理》中一句"谁说伟人已长睡？"明知周总理已与世长辞，但人们总觉得总理没有离开，于是徐丽仙在演唱时用极其深沉的声调，内心十分激动地仿佛在说：伟人是不会长睡的呀！他将永远活在我们每个人的心中。此时，声调虽然深沉，但感情却万分

激动，从声调中体现出亿万人民的心声。

徐丽仙在唱法上很注意力度的轻重变化，使平面的唱腔加强了立体感，从而使整个曲子有起伏，有层次，顿挫分明，刚柔相济。

丽调还常用一种颇有特色的连续滑音唱法，这种唱法常在情绪深沉或内心激动等处运用，例如《投江》第一句"夜沉沉"、《新木兰辞》中的"叹息愁绪"……

各种演唱技巧的运用，务必与所表现的内容紧相吻合。因此，首先要对内容有深刻的理解，然后才能运用合适的技巧来体现它。比如徐丽仙在演唱《红叶题诗》时，因要刻画只有十五岁的韩采苹这样一个少女形象，于是发声力求纤细，尽可能与她的年龄、性格相吻合，并在演唱处理上还要将其复杂、思慕的少女心理体现出来；《投江》中的杜十娘则与韩采苹不同，杜十娘是个饱经风霜、见过世面的人，于是声调老练；而《黛玉葬花》中的林黛玉则又与杜十娘不同，在演唱上又要将她忧郁善感的病态通过声音表现出来。可见，不能唱得千篇一律，要有个性，更要有形象，这才能拨动听者心弦，给人留下深刻印象。

有些演员在演唱时会出现一种"膈腮音"，膈腮音的声音扁而浅，不好听，因而被称为"败音"。但徐丽仙根据内容需要，将"败音"经过改造运用在合适的地方，获得了良好的效果，如《新木兰辞》中"意气扬"的"扬"字，就是用膈腮音的唱法：将字在渐渐的张口中唱出，并逐渐加大音量，使豪迈奔放的气概展现得更有气派。由此可见，对于传统艺术中的有些演唱技巧，不能绝对加以否定，只要经过改造，用得合适，还是能发挥其积极作用的。

徐丽仙在用气、气口等的处理上也很讲究。用气太粗则拙，用气太细则飘，要恰如其分，掌握分寸。气口的运用，不仅是为了断句分节，而是要紧密为内容服务。该断之处，收敛清楚，不拖泥带水；该连之处，无论旋律高低运转，都要唱得气断而情不断，好似藕断丝连，给人以一气呵成之感。她把用气的粗、细，气口的断、连，与所表现的具体

内容融为一体，不露痕迹。

总之，徐丽仙在唱法处理上能做到声情结合，含蓄深沉，因此，经得起细细咀嚼，给人以无穷的回味。古人曾说："言情之作，贵在含蓄不露。"这可以说是丽调的特点之六。

徐丽仙在创腔和唱法上是有丰富的经验和显著的成就的，这里只是简要地介绍她的一些基本特点，希望有更多的同志对丽调进行探讨和研究，使其在文艺百花园中更加绚丽芬芳。

<p style="text-align:right">1979 年元旦
于上海音乐学院</p>

（原载《弹词音乐初探》，上海文艺出版社 1979 年 9 月，有改动）

勤于事业　艺无止境

徐丽仙

有些人讲我在艺术上"太疙瘩"（挑剔），是的，我很"疙瘩"。我在艺术上经常跟自己"过不去"。在谱曲调时，常常为一句唱腔、一个过门甚至几个音符反复哼唱几百遍。如谱《黛玉葬花》时，从一开始接唱词到曲调成形自己初步觉得可以唱了，就花了一年九个月。在这个过程中，许多人听了后都认为"差不多了"，我总感到"还不够"，光开头一句"一片花飞"四个字就反复去琢磨了九天。任何唱腔要使听众留下深刻的印象，第一句是很重要的，开场就要抓住观众的情绪，结尾要让人有所回味。在组织乐曲时，我喜欢高亢的乐句一定要有低沉的乐句来衬托，要有抑扬顿挫，避免机械的一高一低的做法。有些字眼一个字要分几段咬，即"头、腹、尾"和曲调要很紧凑地结合。如《新木兰辞》中"夜渡茫茫"，其中两个"茫"字如果用一样的唱法就显得平淡无味，没有变化。在谱曲和演唱时，一定要逼自己跳进角色中去，使自己心中有情，眼前有景，这样就能把人物唱得栩栩如生，故事描绘得丝丝入扣，收到使听众如见其人、如临其境的艺术效果。我深深体会到，在艺术上对自己"疙瘩"，观众在看你演出时就不会"疙瘩"，如果在艺术

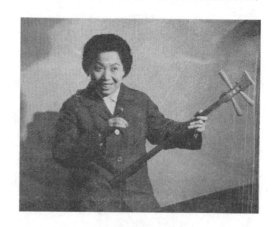

徐丽仙在演出中

上原谅自己，观众就不会原谅你。

一个唱腔流派要在统一的风格下显示出不同的艺术个性，表现出多种多样的情操，在艺术上"不疙瘩"就做不到。我的"丽调"唱腔在向明快、流畅、欢乐发展的同时，始终不放弃原来具有的深沉、优美、隽永的基本特点。我在为叶剑英同志《八十抒怀》一诗作曲时，选用了评弹前辈老艺人陈遇乾的"陈调"作基础，因为"陈调"比较适合年纪大的人唱，但又不能如法炮制光用"陈调"，否则又另属一格了。既要保持"丽调"独特的风格，又要参考"陈调"的唱法，而不能给人以"陈调"的感觉，于是又吸收了"俞调"和常香玉豫剧唱腔里的精华，将它们进行有机的结合，化成具有"丽调"风格的唱腔，这项工作犹如电焊工焊钢板要求焊得看不出裂缝，这里"疙里疙瘩"的事可多了。在两个月的谱曲过程中，光"长征接力有来人"一句，我就反复哼唱了不下千遍，要通过这句唱词把"中国一定能实现四个现代化"的信心唱出来。

艺术上要"疙瘩"，眼高手低不行。任何一门艺术都有其基本功。要扎扎实实地打好基本功，就要把传统唱法的底子打好，只有这样才能使评弹演唱不断发展。这就像工人要革新机器，一定要了解、熟悉这部机器的每一个零件性能，否则凭空怎么来革新呢？随着科学文化水平的提高，听众的欣赏水平也不断提高，对演员的要求也就越来越高。如果我们的艺术水平不提高，就难免观众"疙瘩"；还是演员高标准要求自己，艺术上"疙瘩"些为好。

过去老一辈学艺的经历是含悲带血的，今天党和国家为我们青年人创造了这么优越的学习条件，有毫无保留愿把一切传授给青年的教师，有宽敞的练功房和营养费……这种种条件，我们从旧社会过来的人连做梦也没梦到过。今天在青年演员面前展开着漫长而又广阔的艺术道路，我送青年演员八个字：勤于事业，艺无止境。

<div style="text-align:center">（原载《文汇报》1979 年 6 月 28 日，有改动）</div>

谈艺术上的突破

徐丽仙

我常常看见不少青年演员为自己艺术上"上勿上"（意为上不去）而苦恼。他们说："像我们这种人已经僵了，到此为止'上勿上'了，领导为我们急煞，自己心里也急，就是'上勿上'，不是搞艺术的料子，有啥办法——唉！"也有些青年演员对我讲："徐老师，你二十几岁就出名，形成'丽调'流派。你们上一辈是看得多，听得多，学得多，我们这一代奶水吃不足，营养不良，自病自得知，在艺术上是完了！"青年演员这种叹息，我听了心里如压上一块烧红的石头，十分难受。为什么青年演员会有这种感叹呢？我想，主要还是怕艰苦的思想在作祟。一个人学艺术一定要有信心，有毅力，要抱着对党的艺术事业负责的革命精神，找"上勿上"的根源，而不能原谅自己，一味地寻找"上勿上"的客观原因。"功夫不亏人，功夫不饶人。"艺术上的突破和成就要靠对事业的高度热爱、坚定的信心和毅力以及日复一日的艰苦劳动才能取得。我也常常有艺术上"上勿上"的苦闷，几乎每次创作和演唱一只新的开篇，都会碰到"上勿上"的问题。遇此情景，就苦思苦索"上勿上"的原因，力争每只新开篇都有所突破，有所创新。成了流派最忌墨守成规，我绝不眼睛盯牢"丽

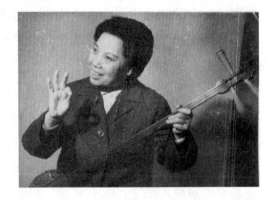

徐丽仙在示范演出

调"两字,眼睛要向前看,否则"丽调"就会成为前进的包袱,越背越重,以致停止不前。听众反映,我的唱腔从《罗汉钱》到"梨花落"闯了一大步,到《新木兰辞》又闯了一步,到《六十年代第一春》《全靠党的好领导》又闯了很大一步,这一步步闯过来真不容易啊!当"上勿上"时,就咬紧牙关上,一旦突破关口上去了,这种愉快是别人体会不到,也享受不到的。但我总感到自己闯得很不够,要往前头跳,要不断地给自己出难题。

要艺术上上得上,没有高度的艺术责任心不行。记得老艺人刘天韵一次演出时唱错一句,观众并未听出,但他下书台后大哭一场,感到失职之痛;杨振雄在台上说错一句书,回到房间里对着镜子自己打自己;前辈艺人周云瑞晚上演出前从不睡午觉,他怕睡午觉后喉咙发毛,于是手抱弦子,不停地唱啊、练啊,直到演完后还在琢磨,总结今天哪一句唱得好、哪一句还不够。而现在有些演员在台上唱错或没唱好,下台后照样嘻嘻哈哈轻松得很,叫人看了揪心。我认为演员心中要时时刻刻想到观众,要对观众负责,每次演完后,一定要静心地想一想,认真总结,不断提高。有些演员上台虽不会唱错,但不能自始至终保持饱满的情绪。开篇的落调唱好能给人余音萦回的感觉,有少数演员偏偏在这落调的紧要关头上,曲子没有完,情绪上已经完了,马马虎虎唱完算数,把琵琶一放,往台下就跑。这样就破坏了艺术形象的完整性,更谈不到艺术感染力。我认为唱好一则开篇和说书起角色一样重要,只有自己跳进开篇的角色中去,才能自然而然地使唱腔和伴奏

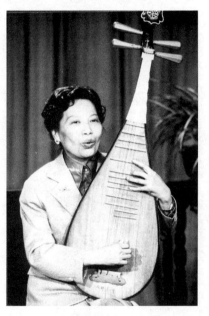

徐丽仙在演出中

融为一体，把词中人喜怒哀乐的不同感情淋漓尽致地表现出来。唱完最后一句，余音回绕，这时要使听众仍身临其境，全神贯注，流连忘返。我认为，只有自己首先做到尚未跳出角色，才能达到具有这种感染力的艺术效果。

在艺术上不能靠翻箱底过日子，而要尽力多争财富填箱底。我在艺术上还有许多"上勿上"的地方。有人说我对评弹艺术是"重唱不重说"。我虽重病在身，但绝不松劲，目前正在努力攻"说"这一关，绝不给后代留下"重唱不重说"这五个字。我要牢记周总理的教导，活到老，学到老，改造到老。一个好演员生活上要易满足，艺术上要永不满足。

（原载《文汇报》1979 年 7 月 12 日）

我爱唱《新木兰辞》

徐丽仙

最早的《木兰诗》是北朝乐府民歌中的一首,后来由艺人改编、相传,成为弹词开篇《花木兰》。到1958年才由我团夏史同志改写成现在这一首《新木兰辞》。从1959年曲艺会演中首次演唱这首开篇至今已有10多年了,演唱的次数也不少,每一次唱总能触动我的感情,使我要尽力唱好它。我是很喜爱这首开篇的。

我感到无论演唱哪一首开篇,都要力求理解和掌握作品的思想内容。因此,拿到开篇的唱词,首先要反复多读几遍,明白了其中的意思,才能调动艺术手段去表现它。

有些人嗓子很好,唱得也很好,但是对于感情的表现较少注意,因而就不能与观众交流,也不能引起观众的共鸣。我们曲艺与电影、戏剧不同,我们不能借助于化装、道具和布景,而全凭演员通过口头的说和唱来塑造形象,使观众接受。我看过电影《花木兰》,也看过常香玉主演的豫剧《花木兰》。木兰从军十年凯旋时一家老少欢迎她的情景,在银幕上是用分散的特写镜头很细致地来表现的;在舞台上则是用家人一拥而上来渲染气氛的。我们在书台上

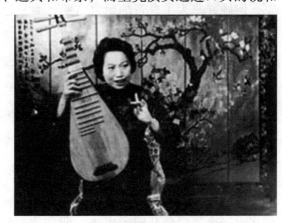

徐丽仙在演出《新木兰辞》

虽然只有一个人唱，却也要唱出这个场面来，唱得全场听众与我们一同感受到木兰归家时全家的欢欣、热闹，唱得他们犹如目睹花木兰年迈的父母、欢跳的幼弟和欣喜的姐姐。总之，要用你的感情唱得观众好像身临其境。

说起对《新木兰辞》思想感情的理解，我总忘不了敬爱的周总理的亲切教诲。国庆10周年，我为总理演唱这首开篇。其中有一句唱词："转战十年才奏捷"，我唱得节奏很快，一带而过。总理听了感到很不满足，他说："这一句词你没有唱好。花木兰是封建时代的一个女子，代父从军是了不得的事情，打仗10年是多么不容易，要经过多少艰难曲折啊！正如我们国家建国已经十周年了，这十年的胜利得来也是不容易的，中间有许许多多的斗争风浪。你要唱出花木兰代父从军的艰巨性，转战十年的艰苦不能一带而过。"总理鞭辟入里的分析，使我顿开茅塞。理解了这一点，也就掌握了整个作品的灵魂，也就能唱出花木兰的爱国壮志和轩昂气宇。

由此及彼，当我唱到"木兰不愿尚书郎"这一句时，对花木兰的崇敬便油然而生。她在国家患难之时挺身而出，历尽千辛万苦代父从军，但她并非为了皇帝的封官赏赐，而是忠心报国，别无他念。这一句刻画了木兰的美德，有助于比较完整地完成这个女英雄的形象。

理解了这一些，整个开篇的情绪也就容易处理了。从开首第一句木兰为国为父担忧到她下定决心买马买鞭换戎装，再到她英勇奋战杀顽敌，直到最后凯旋合家欢聚，节奏上是由慢逐渐加快，情绪上也应该层次分明，尤其首尾要形成鲜明对比。

为了准确地表达开篇的思想内容，在唱法上也有很多需要注意的地方。首先要让听众听出你在唱些什么，也就是说咬字吐音必须清晰。有些字眼一个字要分几段唱出来，即"头、腹、尾"，这样能使咬字与曲调很紧凑地结合起来。例如：

```
1⌒                   1⌒  2  2  2          5⌒
3 5 3 2 | 1 - | 1 - 1 1 1 1 3 0 | 5 1 6 5 - - |
夜 渡 茫    茫              黑  水

4 3.2 | 1 - | 1 - - | 1 - ‖
     长
```

其中两个"茫"字，如果用一样的唱法就会显得平淡无味，没有变化了。因此，这两个"茫"字的唱法就不同：当第一个"茫"字唱出以后，快速地吸口气，紧接着就吐第二个"茫"字。第二个"茫"字是拖长、分段吐出来的，由张口时的"末"音到"喳"字音，逐渐加强响度使之突出，用气把这个字送出之后再收回来。同时，在唱"水"字时用一个大幅度的波浪音把"水"字突出，使人想象到木兰渡河时的夜景是茫茫的一片黑水，河面宽广、一望无际。为了烘托当时的情景并帮助听众想象，声音要由轻而响，并要求送得远。

在咬字与运腔的关系上，先要把字摆好，然而再运腔，不能倒置。有些字情绪上需要轻，但是声音虽轻却仍要让听众清楚地听出来，因此吐音时也要掌握气息的控制。例如：

```
3                                              3
2 - | 2 (1 1 2 3) | 1 1. | 1 6 | 5 - | 5 4 | 3 2.6 |
登 山              涉 水         长 途

                         3
1 - | (5 3 2 1 3) | 6.1 6 1 | 2 - | 2 - | 2 - | 2 1 |
去

                5
(2 3 5 5 | 4 3 2 3) | 5.6 1 6 | 1 - | 1 - | 1 - |
              （遇）
```

在"去"字的后半段用了一个长腔,音轻气不断,从"去"到化成"遇"的音,还持续了四个小节,加上过门的衬托和补充,目的在于表达木兰扬鞭跃马飞越万水千山,马过之后尘土飞扬……这一段用的是快弹慢唱,伴奏的速度不变,唱可以适当摆脱原来的节奏,但又要跟着过门的规律去伸展唱腔。

徐丽仙在接受采访

演唱时的吸气也是值得重视的一个问题。在气不够的时候可以"偷"气,但又要使别人听不出这里是偷过气了,这样可以使听众的情绪保持连贯。我的气比较短,所以我常要偷气。例如我唱下面这一句:

在"听"字唱完之后就马上偷一口气，然后在"急"字唱完后可以深吸一口气，就能有比较充分的余力来唱"夜渡茫茫……"。

拿一首开篇来讲，有其重点部分，而每一句句子也有它的重点，我们要把唱的分量集中在主要部分上，但是又要唱得连贯完整，不能有割裂感，不能让听众情绪松掉。打一个不太恰当的比喻，就像电影中的特写镜头，给人深刻印象。例如"木兰是频频叹息愁绪长"一句，其中"叹息"与"愁绪长"，从字面上来看都可以处理成低沉的、平的，但是假如都是平的话，就没有音乐性了。所以用夸张的办法来处理"叹息"，让"叹"字往上去，到"愁绪长"再平，就更见其愁了。又如"代父从军意气扬"一句，上半句"代父从军"只是交代内容，主要在下半句"意气扬"三个字上，要唱出她的英雄气概。

《新木兰辞》这首开篇本身具有很好的思想内容，因而是有生命力的。我只是谈谈想到的一些粗浅体会，仅供同志们参考。

最近看了菊花展览会，颇有感触，我们虽然只有在一年一度的秋天才能观赏到这些美丽别致的菊花，但是在一年之中种花人却要花费多少心血来浇灌培育啊。没有他们一年的辛苦，我们也就不会看到这么好的菊花。我们搞艺术也是如此，要靠平时精雕细刻不断磨炼，才能在舞台上取得较好的效果。功夫不负苦心人。

（原载《说新书》丛刊1979年，上海文艺出版社1980年4月）

长生殿·宫怨①

1 = E 2/4 3/4

徐丽仙 唱腔

慢中板

(1 5 4 3 2 3 | 5 1 3 5 | 2 3 1 4.3 2 7 | 1.3 2 3 | 5 5 3 5 1 |

3.2 3 5 1 3 | 5 5 3 5 1 | 3.2 3 5 1 3) | X X (1 5 3 1 2 3
　　　　　　　　　　　　　　　　　　　　　西 宫

5 1.2 3 5 | 2 3 1 | 3.2 3 5 1 3) | 3.2 | 5.3
　　　　　　　　　　　　　　　　　　夜　　静

(0 5 3 1 2 3
3 1 3 3 2 3 2 1 | 1.6 | 0 | 5 5 3 5 1 2 3 5 2 3 1 |
百　花　　香,

6 5 3 5 1 3 | 5 5 3 5 1 | 3 2 3 5 1 3) | 3 5 3 1 |
　　　　　　　　　　　　　　　　　　　　　　欲　卷

4.5 | 3 2 3 2 3 2 3 | 1 (2 3 5 2 3 1) | 3 7 | 2 |
珠　帘　　　　　　　　　　　　　　　　　　　春　恨

① 本书所辑唱腔均由唐人乐坊记谱。唐人乐坊唐氏三姐妹唐莺莺、唐燕燕、唐雁秋自幼学习评弹，尤擅丽调，有较为深厚的乐理基础。此番承担记谱工作，也是向丽调创始人徐丽仙致敬。本书所辑唱腔均根据丽调传人、徐丽仙之女徐红提供徐丽仙生前录音记谱，若对照不同录音版本，定有区别，特此声明。为便于爱好者识记，特将相关标识解释如下：1) 托腔轻，过门可以发挥，伴奏有感情。2) 声部线外的"琵"→琵琶，"二"→二胡，"古"→古筝。3) 乐曲中的速度标记：

♩=55 左右是 慢板　　♩=66 左右是 慢中板　　♩=88 左右是 中板

♩=108 左右是 快中板　♩=132 左右是 快板

长生殿·宫怨

经典唱腔选（珍藏版）

1 - | 1 (4 3 4 2 3 | 5 5 3 5 1 3) | 1 5 3 5 2 3 2 1 |
今　宵　　　　　　　　　　　　万　岁

7 2　2 1 6 | 5.(3　5 1 2 3) | 5(4′ 4.3 2 7 |
乐　昭　　　　　　　　　阳。

1 2 3 5　2 6 1 2　3 1 2 3 | 5.4′ 4 3 2 3 |
5 5 3 5　1 2 3 5　2 3 1 | 7.1 2 3 1.3 2 3 | 5 5 3 5 1 |
3.2 3 5　1) 3 | 7 1 2 | 2.(3　1 2 3 5 | 2 1 2 3　5 5 5 6 |
那　娘　娘

4.3　2 1 2 3) | 2 1 4 | 3.2　2 3 2 1 6 1 |
闻　听　添　愁

6 (5 3 4 2 3 | 5 5 3 5　1 3 5　2 3 1 | 3 2 3 5 1 3) |
闷，

　　　　　　　　　　　　　　　　　　　3 5 2 3)
3 5 2 3　4.5 | 3 2 3　3 2 3 2 1 (5 | 1　　5 3 5 2 3 2 1 |
懒　洋　洋　　　　　　　自　去

7 2　2 1 6 | 5(5 3 5 2 3) | 5(4′ 4 3 2 7 | 1.4　3.1 2 3　3 4 2 3 |
卸宫　　　　　妆。

6 5 5 6　3 5 2 3
4 - | 2.4 3 2 | 1.2 3 5　2 3 1 | 3.2 3 5 1 5) |

长生殿·宫怨

徐丽仙 经典唱腔选（珍藏版）

乐谱内容（简谱）：

5 (4 4.3 2 7 | 1.2 3 5 2 3 1 2 3 1 2 3 | 4 - 2.5 3 5 |
行。

1 3 5 2 3 1 | 3 2 3 5 1 3) 5 3 2 1 6 1 | 6 (5 3 4 2 3 |
衾儿冷

(0 4 3 4 2 3
5 5 3 5 1 5) | 3 4 3 2 | 1.2 3 4 | 3 2 1 7 | 1 — |
枕儿凉，

5 5 3 2 1) 1 | 5 2 3 5 5 2 3 2 3 2 1 (5) | 3.2 |
有一轮　　　　　　　　　　　　　　　　　　明月

1 6 5 | 6.1 6 | 5 (5 3 5 1 2 3) | 5 (4 4 3 2 7 |
照　宫　　墙。

1 2 3 5 2 3 1 2 3 1 2 3 | 5 5 4.3 | 2 5 3 5 1 3 5 2 3 1 |

3.2 3 5 1 3) | 3.6 1 | 3 5 3 (5 3 5 2 3) | 3 2 3 1 2 3 |
劝 世人　　　　　　　　　　　切 莫 把

5 3 2 1 6 1 | 6 (4 3 5 2 3 | 5 5 3 5 5 1 3) | 1 2 3 2 3 |
君 王 伴，　　　　　　　　　　　　　　　　伴 驾

5 3 2 3 2 | 1 (5) | 3 5 2 3 4 3 4 5 | 3 3 5 2 3 2 |
如 同 伴 虎 狼。

| 1 (5 5 2 3 1) | 3 2 3 5 | 5 3 2 3 2 1 7 | 6 7 6 5 3 5 |
　　　　　　　　　　　原来君王　　也是个

| 1 6 5 3 1 5 6 | 5·(5 5 3 2 3) | 5(4 4 3 2 7 1 2 3 5 |
薄情　　　　郎，

2 3 1 2 3 5 2 3) | 1·3 | 1·7 6 5 4 3 | 2(3 1 2 3 5 2 1 2 3) |
　　　　　　　　　倒不如

| 5 2 3 4 | 3·5 2 3 | 1·(3 2 3 1) | 5 3 5 2 3 2 1 |
嫁　一个　风　流　　子。

（5 5 5 6 5 3 5 6）
| 1·6 (6 5 3 6) | 5 5 5 | 1·6 5 6 4 5 | 3 (5 2 3 |
（哝）　　　　　　　紫薇　　花

（0 6 5 6 7 2）
5 5 5 2 3·2 3 5 2 3 1) | 3 3 2 1 | 2 — | 1·6 0 |
　　　　　　　　　　相对　紫薇

| 6·5 6 | 1 5 6 4 5 | 3 (2 3 5 5 2 | 3 2 3 5 2 3 1) | 2 1 |
郎，早　欢　　　　　　　　　　　暮

（1 1 1 1 2 | 0 1·6 | 5 6 1 6 5 4 3）
6 (3 2 1 6 5) | 1 1 1 | 3 1 | 1 1 0 | 2 (1 3 2) |
乐　（噢）　度时　光。

长生殿·宫怨

罗汉钱·对比

1 = E 2/4 3/4

徐丽仙 唱腔

慢中板

(0 3 1 2 3 | 5 5 3 5 1 5 4 | 3 5 1 4 3 2 3 1 3 |

5 5 5 3 5 1 | 3 2 3 5 1 3 | 5 5 5 3 5 1 |

3 4 2 3 1 3) X X | (1 5 4 3 4 2 3 |
　　　　　　　　　　两 个

5 5 3 5 1.2 3 5) | 3 5 2 3 5 3 | 6 4. |
　　　　　　　　　 钱　　儿　　 一　 样

3 2 3 1 7 | 1 (4 3 4 2 3 | 5 5 3 5 1 5 2 |
圆,

3 5 1 4 3 2 3 1 3 | 5 5 3 5 1 |

3.2 3 5 1 3) | 3 5 5 2 3 2 | 1 7 6 | 5 3 5 6 1 |
　　　　　　　　 一 个 儿　　　　　　甜　 来

(5 4
7 2 | 6 2 7 6 | 5 (5 4 3 1 2 3) 1 | 3 5 2 3 1 3 |
一 个 儿　　　　　　酸,

2 3 1 2 3 5 2 3 | 5 4 3 5 2 3 | 6 5 3 5 1 5 4 |

3 5 1 4.3 2 3 1 3) | 3 2 3 5 3 2 3 2 1 | 1 7 1 |
　　　　　　　　　　　一　 个　　　　　　 儿 被 那

罗汉钱·对比

抱屈含冤有廿年宽。一个儿自由婚姻多美满，望他们终身幸福永团圆。

$\underbrace{4\cdot3\ 2\ 3\quad 1\ 3)}_{}\ |\ \underbrace{5\ 2\ 3\quad 3\ 2\ 3\ 2\ 1}\ |\ 1\ (2\ 3\ 5\quad 2\ 3\ 1)\ |$
　　　　　　　　母　女　　俩

$1\ \underbrace{3\ 2\ 3\ 2}\ 1\ (\dot{5}\ \dot{5})\ |\ 5\cdot\dot{3}\ \overset{3}{\overline{1}}\ |\ 2\cdot\dot{5}\ 3\ 2\ |$
前　　后　　　　　两　　　桩

$\overset{3}{\underline{2}}\ \overset{2}{\underline{6765}}\ |\ 2\ 3\ 5\ (5\ 4\ 3\ 1\ 2\ 3\ |\ 6\ 5\ 3\ 2\ 1\cdot2\ 3\ 5\ 2\ 3\ 1\ |$
婚　姻　　事，

$\underbrace{4\cdot3\ 2\ 3\ 1\ 3)}\ |\ \underbrace{5\ 3\ 1\ 2\ 3}\ |\ \underbrace{5\ 3\ 2}\ 1\cdot(2\ 3\ 5\ 2\ 3\ 1)\ |\ 3\ 3\ 2\ 3\ |$
　　　　　　结局　　　相　差　　　　　　　　　　天地

$\underbrace{5\ 3\ 2\ 3\ 2}\ |\ 1\ \dot{6}\ \dot{6}\ |\ 1\ (5\ 2\ 3\ 6\ 5\ 3\ 5\ 1\cdot2\ 3\ 5)\ |$
般，

$1\cdot\underline{5}\ 3\ 1\ |\ 3\ 3\ 2\ 3\ 2\ 1\ (\dot{5})\ |\ 3\ \underline{7\ 1}\cdot2\ 1\ 7\ 6\ 5\ (5\ 4$
娘　是　悲　哀　　　　　　女　是

　　　　　　　　　　　　　　　　　　　　　　　　渐慢
$3\ 4\ 2\ 3)\ |\ 1\quad 3\ 4\ 2\ 3\ 1\cdot3\ |\ 2\ 3\ 1\ 2\ 3\ -)\ \|$
　　　　　　欢。

罗汉钱·对比

罗汉钱·小飞蛾自叹

徐丽仙 唱腔

1 = G 2/4 3/4
慢中板

白：可恨

(1 5 3 5 2 3 | 6 5 3 5 1 5 4 | 3 5 1 1·3 2 7 1 3 |

5 5 4 3 5 1 | 3 2 3 5 1 3 | 5 5 4 3 5 1 | 4·3 2 3 1 3)

3·2 5·3 | 3 5 1 3 2 3 | 3 2 3 2 1 1 (5 |
媒 婆 话 太　　　　　　　凶，

3 1 2 3 6 5 3 2 | 1 5 4 3 5 1 | 3·2 3 5 1 3 |

5 5 4 3 5 1 | 4·3 2 7 1 3) | ⁵3 2 3 5 5 2 3 2 |
　　　　　　　　　　　　　　　好比　千针

1 (2 3 5 2 3 1 5) | 1 ⁵3·5 2 1 |
　　　　　　　　　　　万箭

1 2 7 1 3 2· | 2 1 6 1 5 (7 6 4 3 1 2 3) |
刺　 心

5 (4 3 4 3 2 | 1 5 6 1 2 6 1 2 3 1 2 3 |
胸。

5 5 5 4 3 5 2 3 5 5 3 5 | 1 5 4 3 5 1 | 3 2 3 5 1 3) |

罗汉钱·小飞蛾自叹

经典唱腔选（珍藏版）

罗汉钱·小飞蛾自叹

罗汉钱·小飞蛾自叹

经典唱腔选（珍藏版）

5 (4 3 4 2 3 | 1 2 3 5 2 3 1 2 3 1 2 3) |
中。

3 5 2 3 5 | 3 (5 4 3 5 2 3) | 6 1·7 6 1 |
想　　我是　　　　受尽

3·5 3 2·1 | 2 (3 2 1 3 2 1) | 3 3·6 |
封　建　　　　　　婚姻

1 (2 7 6 5 6 1) | 1·5 3 1 | 2 - 2·3 2 |
苦，

1 (2 3 5 2 1 2 3 | 5 5 4 3 5 3 2 1 2 3) | 5 7 1 7 |
（呜

1 (6 5 3 1 2 3 | 6 5 3 5 1 5 4 3 5 1 | 3·2 3 5 1 3) |

2 3 3 2 3 2 1 | 1·(2 3 5 2 3 1) | 5·3 1 2 3 |
决不　　能　　再让

3 5 3 2 1 (6 5) | 1 3 3 2 3 2 1 1 (5) | 3 5 2 3 6 1 |
艾　艾　　入牢　　　笼，断送了

稍慢　　　　　　　　　　　　　　　　　　　　　原速
7 7̣6̣5̣ | 3·2 | 1·6̣ 5̣3̣1̣5̣6̣ | 5̣ (5 4 3 4 2 3) |
她　　的 幸 福 恨　　　　无

5̣ (4 3 5 | 1·3 2 3 1 2 | 3 -) ‖
穷。

红楼梦·绛珠叹

1=♯F 2/4 3/4

徐丽仙 唱腔

慢板

(1 3 2 3 1 | 3.2 3 5 1 3 | 5 5 4 3 5 1 | 3.2 3 5 1 3 |
5 5 4 3 5 1 | 3.2 3 5 1 3 | 5 5 4 3 5 1 |
3.2 3 5 1 3) | 5 4 3 3 | 3 1 (5 | 3 1 2 3 5 5 3 5 |

飒飒琅 玕

（1 6 5 6）

1.2 4 3 2 3 1 | 3.2 3 5 1 3) | 3 5 5 2 | 1 1 |

竹 韵（唔） 凉，

(3 3 5 3 5 | 1.2 4 3 2 3 1 | 3.2 3 5 1 3 |

5 5 3 5 1 | 3.2 3 5 1 3) | 5 2 3 4.5 | 3.4 3.2 |

苦 颦 卿

(2 7 5 2 3 1)

3 1. | 5 2 1 6 5 1 6 1 | 5.(4 3 1 2 3) |

抱病卧 潇

5.(4 3 4 3 2 | 1.2 3 5 2 3 1 2 3 1 2 3 |

湘。

5 5.4 3 4 2 3 | 5 4 3 5 1.2 4 3 2 3 1 |

红楼梦·绛珠叹

经典唱腔选（珍藏版）

```
1 2 3 5  2 3 1 2  3 1 2 3 | 5 5 4 3 1 2 3 |
5 5 3 5  1.2 4 3  2 3 1 | 3.2 3 5 1 5 4) |
3 2 3 5  3 2 3 2 1 | 1.(2 3 5  2 3 1) |
```
说　什　　么

```
1  3 2 3 2 1 (5) | 7 1 2.5 3 2 7 | 2  2 7 6 5 |
```
怡　红　　　公　子　　多　情

```
2 3 | 5.(4 3 1 2 3 | 5 5 3 5 1.2 4 3 2 3 1 |
```
种，

```
3.2 3 5 1 5 4) | 3 2 3  3 2 3 2 1 | 1.(2 3 5  2 3 1) |
```
　　　　　　岂　知　他

```
5.4 3 1 | 3 3  3 2 | 1.(2 3 5  2 3 1 5) | 3 3 1 2 |
```
也　是　无(呃)情　　　　　　　　　　薄　幸

```
                                      (3 3 3 2 1.2 3 5
2 1 7 6 | 5 (2 3  5 1 2 3) | 4.5   3    0 |
```
　　郎。

```
2 3 1 2 3 1 2 3 | 5 5 4 3 1 2 3 | 5 5 3 5 1.2 4 3 2 3 1 |
3.2 3 5 1 5 4) | 3 3 2 3 2 1 | 1.(2 3 5  2 3 1) |
```
　　　　　傻　大　　姐

```
3.5 3 5 | 2  2 1 6 5 | 5 3 5 (4 3 1 2 3 |
```
传　说　姻　亲　　对，

红楼梦·绛珠叹

经典唱腔选（珍藏版）

| 3·2 3 5 1 7 6) | 1̇ 6 4 | 3·2 1·(2 3 5 2 3 1) |
悔 从 前

| 5·3 6 1 2 | 5 3 2 1 | X (5·4 3 1 2 3 |
枉　把　真　情　托，

| 5 5 3 5 1 5 4) | 3 3 2 3 2 1 | 1·(2 3 5 2 3 1) |
岂　知　是

| 4·5 3·2 3 4 | 3 2 1·(2 3 5 2 3 1 5) | 3 1 3　3 5· |
行　云（哎　哎）　　流　水

| 7 6 5 3·2 | 2 7 6 5 (5 3 | 5 1 2 3) 5·(4 3 3 2 |
太　无　　　良。

| 1·2 4 3 2 3 1 2 | 3 1 2 3 5 5 4 3 1 2 3 |

| 5 5 3 5 1·2 4 3 2 3 1 | 3 2 3 5 1 5 4) | 3 5 3 2 1 6 1 |
鸳　枕

| 1·(2 3 5 2 3 1) | 3·5 2 3 4·5 | 3 2 3 3 5 2 |
畔　　　　叹　郎　当，

| 1·(4 3 1 2 3 | 5 5 3 5 1 5 4) | 3 3 5 1·2 |
一　缕

| 3 3 2 1 | 1 1 3 7 (6 5) | 5 3 2 2 7 6 |
痴　情　绕　我　九　　　回



$\underline{5}$ ($\underline{5\ 3}$ $\underline{5\ 1\ 2\ 3}$) | $\underline{5}$·($\underline{5\ 4}$ $\underline{3\ 4\ 3\ 2}$ | 1·$\underline{2}$ $\underline{4\ 3\ 2}$ $\underline{3\ 1\ 2}$ |
肠。

$\underline{3\ 1\ 2\ 3}$ $\underline{5\ 5\ 4}$ $\underline{3\ 1\ 2\ 3}$ | $\underline{5\ 5}$ $\underline{3\ 5}$ 1·$\underline{2}$ $\underline{4\ 3}$ $\underline{2\ 3\ 1}$ |

3·$\underline{2}$ $\underline{3\ 5}$ $\underline{1\ 3\ 2}$) | $\underline{1}$ $\underline{6\ 4}$ | 3·$\underline{5}$ $\underline{3\ 2}$ |
　　　　　　　　　　　　　　渐　　觉　年

($\underline{1\ 2\ 3\ 5}$ $\underline{2\ 3\ 1\ 2}$)
2 ($\underline{3\ 5}$ $\underline{1\ 5\ 6\ 1}$ $\underline{2\ 3\ 2\ 4}$) | 3 $\underline{3\ 2\ 6\ 1}$ $-$ 0 |
来　　　　　　　　　　　珠　泪

| (2 $\underline{1\ 2\ 3\ 5}$ | 2 $\underline{1\ 2\ 3\ 5}$ $\underline{2\ 1\ 2\ 3}$ |
1 $-$ | 2 $-$ | 2 1 0 |
尽，

$\underline{5\ 5\ 4}$ $\underline{3\ 5\ 4\ 3}$ $\underline{2\ 1\ 2\ 3}$) | 3·$\underline{2}$ 1·($\underline{4}$ | $\underline{3\ 1\ 2\ 3}$ $\underline{5\ 5\ 3\ 5}$ |
　　　　　　　　　　　　　　（嗯）

1·$\underline{2}$ $\underline{3\ 5}$ $\underline{2\ 3\ 1}$ | 3·$\underline{2}$ $\underline{3\ 5}$ $\underline{1\ 2\ 3}$) | 4·$\underline{5}$ $\underline{3\ 2\ 1\ 2}$ |
　　　　　　　　　　　　　　　　　　风　雨

$\underline{3\ 2}$ $\underline{3\ 2}$ | 1·($\underline{2\ 3\ 5}$ $\underline{2\ 3\ 1}$) | $\underline{3\ 3}$ $\underline{1\ 7\ 6\ 1}$ |
秋　闱　　　　　　　　　　　　怨　恨

$\underline{5}$ ($\underline{3}$ $\underline{5\ 1\ 2\ 3}$) | $\underline{5}$·($\underline{4\ 3}$·$\underline{4\ 3\ 2}$ | $\underline{1\ 2\ 3\ 5}$ $\underline{2\ 3\ 1\ 2}$ $\underline{3\ 1\ 2\ 3}$ |
长。

$\underline{5\ 5\ 4}$ $\underline{3\ 1\ 2\ 3}$ $\underline{5\ 5\ 3\ 5}$ | 1·$\underline{2}$ $\underline{4\ 3}$ $\underline{2\ 3\ 1}$ | 3·$\underline{2}$ $\underline{3\ 5}$ $\underline{1\ 5}$) |

红楼梦·绛珠叹

徐丽仙 经典唱腔选（珍藏版）

红楼梦·绛珠叹

红楼梦·晴雯补裘

徐丽仙 唱腔

红楼梦·晴雯补裘

红楼梦·晴雯补裘

经典唱腔选（珍藏版）

3 2. 6 2 7 6 | 5.(3 5 1 2 3) | 5.(4 4 3 2 3
片　时　　　　　　　　　　捐。

1 0 5 3 5 1 2 3 1 2 3 | 5 5 4 3 2 3 | 5 5 3 5 1 3 5 2 3 1 |

3.2 3 5　1 3) | 1 4 | 3.5 3 2 | 2 (3 2　1.2 3 5 |
　　　　　　　公子 伤　心

2 1 2 3　5.5 | 4.2 3 5 2 1 2 3) | 5.5 5 | 2 4 |
　　　　　　　　　　　　　　　　　　肠 欲 断，

(1 4 3 1 2 3 5 5 3 5

3 5 3 3 2 3 2 | 1 − − | 1.2 3 5 2 3 1 |

(1.3 2 1)

3 2 3 5 1 3) | 4 3 3　3 2 3 2 | 1 | 5.1 |
　　　　　　　临 风　　　对 月

7 2　2 1 6 | 5.(5 3 5 2 3) | 5(4 4 3 2 3 1 5 6 1 |
暗　心　　　　酸，

2 3 1 2　3 1 2 3 | 5 4 4 3 2 3 | 5 5 3 5 1.2 3 5 |

(1.2 3 5 2 3 1)

2 3 1 5 5 3 5 1 3) | 4 3 5 3 2 | 1 0 | 3 6 6 |
　　　　　灯 前　　　　　偷 做

红楼梦·晴雯补裘

经典唱腔选（珍藏版）

$\underset{}{4.2\ 3\ 5}\ \underset{}{2\ 1\ 2\ 3)}\ |\ \underset{}{2\ 3\ 1}\ 4\ |\ 3.\underset{}{5}\ \underset{}{2\ 3}\ |\ 1\ -\ |\ (1.\ 3\ \underset{}{2\ 3\ 1})$
　　　　　　　　　人　　物　多　　才

$\underset{}{\overset{5}{3}.\underset{}{5}}\ \underset{}{2\ 3\ 1}\ |\ \underset{}{1.\ 6}\ (\underset{}{6\ 5\ 6\ 3})\ |\ \underset{}{5\ 5}.\ \underset{}{3}\ \underset{}{6.\underset{}{1}}\ \underset{}{6\ \overset{5}{3}}\ |\ (0\ 3$
子，　　　　　　　　〈呃〉云雨　无 情

$\underset{}{5\ 5\ 5\ 2}\ \underset{}{3\ 2\ 3\ 5}\ \underset{}{2\ 3\ 1})\ |\ \underset{}{3\ 3}\ \underset{}{6\ 2.\underset{}{3}}\ |\ \underset{}{1.\ 6}\ (\underset{}{7\ 6\ 5\ 7})\ |$
　　　　　　　　月　　　　　不

$\underset{}{\overset{5}{6}.\underset{}{1}}\ |\ \underset{}{3\ \underset{}{7}\ \underset{}{6\ 7}\ \underset{}{5\ 4}}\ |\ 3\quad 0\ |\ \underset{}{3\ 2\ 3\ 5}\ \underset{}{2\ 3\ 1})\ |$
圆，长　　遗

$\underset{}{3\ 2\ 3\ 1}\ |\ \underset{}{6\ 3}\ \underset{}{3\ 2\ 6}\ |\ 1\ -\ |\ \underset{}{5\ 3\ 5\ 1}\ |\ 1\quad 0\ |\ (\underset{}{\dot{1}\ \dot{1}\ \dot{1}\ \dot{1}\ \dot{1}\ \dot{1}})\ (0\ \underset{}{6\ 5\ 6}\ \underset{}{1\ 6\ 5\ 4\ 3}\ |$
生　死　　　　恨　满

$\underset{}{2\ 3\ 2}\ \underset{}{1.\ 2\ 3\ 5}$
$2\quad 0\quad 0\ |\ \underset{}{2\ 5\ 4\ 3}\ |\ 2\ 0)\ \|$
满。

杜十娘·梳妆（一）

1 = F 2/4 3/4

徐丽仙　唱腔

白：望外头看一片墨黑……
（清唱慢起）节奏较自由

天　昏　　昏　　夜

沉　沉，

虎　狼

辈　　毒　蛇　心，

无　恩　义　　　灭　人

伦，　　　　　　　　　　在

中　途　　抛　妻　卖　奴

杜十娘·梳妆（一）

经典唱腔选（珍藏版）

$2 \cdot \overset{\frown}{4} \overset{\frown}{5} (4 3 5 2 3 | 5 5 3 5 1 2 3) | 4 \overset{5}{3} 1 |$
假，　　　　　　　　　　　　　　　　竟 作

$3 \overset{\sim}{2} 3 2 3 2 1 (5) | 3 5 \overset{\sim}{3} 2 7 2 | 2 7 \overset{\sim}{6} 5 \cdot (4$
王 魁　　　　　　负 桂

$3 5 2 3) 5 (4 | 3 5 \overset{\frown}{1}) \|$
英。

白：我恨哪！

$5 3 2 1 | 1 (4 3 2) | 1 3 \overset{\sim}{2} 1 | 1 5 \cdot 3 2 |$
可 恨 那　　　　盐 商 贼 子

$3 2 \overset{\sim}{3} 2 \cdot | 1 - 1 (4 | 3 5 2 3 5 5 3 5 | 1 5 3 5 1 |$
心 狠 毒，

$3 5 1 3) | \overset{5}{3} 3 \overset{\sim}{2} 3 2 | 1 \cdot (3 2 3 1) | \overset{5}{3} \overset{\sim}{2} 1 |$
　　　　　　　登 徒　　　　　　好 色

$\overset{1}{5} 1 \cdot \overset{\frown}{7} 1 | (3 5 1 3 | 2 4 3 5) | \overset{6}{3} 1 \cdot 2 \overset{3}{7} 1 |$
起 恶 心。　　　　　　世 道

$3 2 \cdot | 2 (3 5) | \overset{1}{6} 6 | 6 3 \overset{1}{6} 0 3 | 5 5 3 2 3 2 |$
昏　昏　　　无　黑 白，我 青 楼

$1 (5) | \overset{5}{3} - | 5 - | 5 2 3 \overset{\sim}{2} 1 | \overset{\sim}{7} - | 2 2 \overset{\sim}{6} | 5 (5) 5 \|$
女 子　　　　　　受 欺　　　　　凌。

杜十娘·梳妆（一）

经典唱腔选（珍藏版）

(3 5 1 3 | 2 4 3 2 3 | 5 5 4 3 2 3 | 5 5 3 5 1 3) |

5 3 2 1 | 3 - | 5 - | 3 2 3 2 | 1 0 | 3.2 | 1 7 |
奴 要 把 那 泪 珠 儿　　化　作

6 - | 5.6 | 4 5 | 3 - | (3 2 1 6 | 1 2 3 5) | 1 - |
长　江　　　浪,　　　　　　　流

3 - | 3 2.1 | 1 (5) | 3.5 2 3 | 4 - | 3 5 3.|
向　人　间　 鸣　不　平,（哎）

3 2 3 2 3 | 1 - | (3 2 1) | 3 - | 5 2 | 1 (5) | 3 - |
（哎）　　　　　　　　　滔　滔　　滚

5 - | 2 1 | 7 - | 2 - | 1 6 5.(4 | 3 5 2 3) | 5.(4 |
滚　诉　冤　　　　　　　　　　情。

3 5 | 1 -) ‖

杜十娘·梳妆（二）

1 = F
慢板
徐丽仙 唱腔

（白）清清白白来，要清清白白去……

徐丽仙 经典唱腔选（珍藏版）

```
 5̲ ⌢        ⌢                    ⌢
 3.2 1 (5) | 1 2 3 | 5 3̲ 2̲ 1 | X 0 | …… | 1̲6̇ 5 1̲6̇ |
 尖     提不起青    丝 发，       少一个
```

```
          ⌢           ⌢           1̲⌢       6̇⌢
 1 1 (5̲ 3̲ 5̲ 2̲ 3̲) | 6̇ 5̲ 6̲ 1̲ 6̲ | 5 . (4̲ 3̲ 1̲ 2̲ 3̲) |
 亲人           代        梳
```

```
 5̲ (4̲ 4̲ 3̲ 2̲ 7̲ 1̲ . 2̲ 3̲ 5̲ | 2̲ 3̲ 1̲ 2̲ 3̲ 1̲ 2̲ 3̲ | 5̲ 5̲ 4̲ 3̲ 2̲ 3̲
 妆。
```

```
                    3⌢                     ⌢
 5̲ 5̲ 3̲ 5̲ 1̲ 5̲) | 3̲ 1̲ 5̲ | 3̲ 5̲ 3̲ 2̲ | 2 1̲ 6̲ 1̲ | 1 0 | …… |
                添上珠环   翡翠   镯，
```

```
  ⌢    ⌢
 3̲ 2̲ 3̲ 3̲ 2̲ 3̲ 2̲ 1̲ | 1 (4̲ 3̲ 5̲ 2̲ 3̲ | 5̲ 5̲ 3̲ 5̲ 1̲ 5̲) |
 好 比 那
```

```
    5̲⌢             1̲⌢⌢           2̲⌢
 3  2̲ 3̲ 2̲ 1 . (3̲ 2̲ 1̲) | 3̲ 3̲ 5 (4̲) | 7̲ 2 |
 知心        姊妹    送奴
```

```
                                            ⌢
 2̲ 1̲ 7̲ 6̲ 5 . (4̲ | 3̲ 5̲ 2̲ 3̲) 5̲ . (4̲ | 4̲ 3̲ 2̲ 7̲ 1̲ . 2̲ 3̲ 5̲ |
 妆。
```

```
 2̲ 3̲ 1̲ 2̲ 3̲ 1̲ 2̲ 5̲) | 3̲ 2̲ 3̲ 1̲ | 5 . 4̲ 3̲ 5̲ 3̲ 2̲ |
              碧 玉 簪 儿
```

```
              (白)         3̲
 2̲ 1̲ 7̲ 1̲ | X 0 | …… | 1 3̲ 5̲ 2̲ 3̲ | 4 . 5̲ 3̲ 2̲ 3̲ |
 当头 插，       想起 亲 娘
```

```
 3̲ 2̲ 3̲ 2̲ 1̲ 3̲ | 3̲ 7̲ | 7̲ 2̲ 6̲ 7̲ 6̲ 5̲ . (4̲ | 3̲ 1̲ 2̲ 3̲) 5̲ . (4̲
 要断 肝                                肠。
```

杜十娘·梳妆（二）

新木兰辞

徐丽仙 唱腔

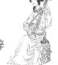

经典唱腔选（珍藏版）

新木兰辞

新木兰辞

经典唱腔选（珍藏版）

染血映寒光。

转战十年才奏捷，归来天子坐明堂。策勋十二转，赏赐百千强。

新木兰辞

徐丽仙 经典唱腔选（珍藏版）

068

姊姊闻妹来，当户理红妆。小弟闻姊来，欢呼舞欲狂，磨刀霍霍向猪羊。一家喜气上面庞。

三弦
琵琶

① "叮"是打击乐——碰钟。

新木兰辞

经典唱腔选（珍藏版）

(木兰唱)

2`(5.2|35 231)|6 2 3 2|1 7 6 0|6.5 5 6|
军　　　　　　　是 女 郎。谁　说

渐慢
1-1|(5.2 35 231)|6 1 1 -|
女 儿　　　　　　　不 刚

(6 5 6 5 3 5|
2 - |2 2)‖
2 - |2 0 ‖
强！

双珠凤·火烧堂楼

1=♯F 2/4 3/4 中板

徐丽仙 唱腔

（白）啊秋华，快些与我收拾行囊…

(0 5 3 2 3 | 6 5 3 2 1 3 | 5 1 3 2 1 5 | 1 3 5 1 |
4 5 3 5 1 3 | 5 5 3 5 1 | 3 2 1 3) | X X (0 5 4 3 2 3 |

一 双
5 1 3 | 5 1 3 2 1 3) | 3. 5 3 5 | 6 5 3 2 |
　　　　　　　　　　　　　主　婢　　两　同

3 2 1 (1 2 3 6 | 5 1 4 5 3 5 | 1 7 6 5 6 1 |
心，

6 5 3 5 1 1) | 1 3 5 2 | 1 6 1 | 5 1 6 2 |
　　　　　　　（要）整 顿 行 装　　　便　动

(2 5 6 1 5 5 2 | 3 5 6 1 5)

1 6 5 | 0 5 | (3 3 2 1 6 | 4 3 2 4 3 4 2 3 |
（嗡 嗡）　　身。

5 4 4 3 2 3 | 5 1 3 | 5 1 3 2 1 5 | 1 3 5 1 |
4 5 3 5 1 3) | 5. 4 | 3 5 3 2 | 2 (2 2 1 3) |
　　　　　　　（把）衣 服 拿　来

3 2 1 6 1 1 6 | 5 3 2 3 2 1 (1 6 5 | 3 5 1 3 |
更 换　　　　　好，

经典唱腔选(珍藏版)

4 5 3 5 1 4 3 | 2 3 1 3 5 1 5) | 4 3 3 2 | 1·7 |
　　　　　　　　　　　　　　　　　　居　然

(1 5 1 6 | 1 5 1 6 5 5 | 3 5 6 1)
6 1 3 5 | 1 5 - | 1 6 5 | 0 5 |
不像 个女儿　　　　　　形。

(3 3 2 1 6 | 5 3 2 4 3 2 3 | 5 5 4 3 2 3 | 5 1 3 |
5 1 3 2 1 5 | 1 3 5 1 | 4 5 3 5 1 3) | 4 3 3·2 |
　　　　　　　　　　　　　　　　　　　干　粮

1 (4 3 2 3) | 3 7 6 | 5 3 5 | 5 (5 4 3 2 3) |
盘 费 藏 包 内，

1 6 3 | 2 1 (5 1) | 5 5 2 | 5 3 2 3 2 |
无　非 异宝　　　　与　奇　珍。

1 (1 2 3 6) | 1 3 5 3 2 | 5 1 6 2 | 1·6 5 |
　　　算 来 何 止 数 千

(3 5 6 1) 5 | (3·5 1 1 | 0 2 3 6 | 5 7 3 6 |
金，

6 5 3 5 1 1 6 | 5 6 1 6 5 3 5 1 1 | 5 3 2 1 1 2 |
6 1 2 3 1 1)
0　　 0 1 | 2 - | 2 (1 1 1·3) | 5 4 3 | 2·5 3 2 |
想 女 流　 弃 闺 离

$\overset{32}{\overline{C}}$ 1 - | 1 (7 6 3 | 6 5 3 5 1 1 6 5 6 1 | 6 5 3 5 1 1 |
乡　井。

0 3 2 1 2 1 | 6 1 2 3 1 1) | 5 3 $\overset{3}{\overline{2}}$ | 1 0 5 2 |
　　　　　　　　　　　　　　　跋 涉 长 途　 从 未

5 3 2 1 (1) | 1 6 4 | 3 2 3 2 | 1 6 1 5 1 |
曾，　　　　　不 免　(呼)　　　　　　胆 战

(6 1) 6 2 | 2 1 6 5 | (3 5 6 1) 5 | (5 3 2 1 1 |
与 心 (唿) (唿)　　　　　　惊。

5 3 2 4 3 4 2 3 | 5 5 4 3 2 3 | 5 1 3 | 5 1 3 2 1 3 |

1 3 5 1 | 4 5 3 5 1 3 | 5 5 3 5 1 | 3 2 1 3) |

(1 6 5 6 1 |
$\overset{3}{\overline{C}}$ 1 2 2 | (1 . 3 2 3) | 2 3 5 4 | 3 3 6 | 1 - |
倘 然　　　　　　　　一 旦　把 机 关

6 5 3 5 1 2 | 5 3 2 4 | 3 2 1 3 | 2 1 3 | 2 1 3 | 2 . 3 5 5 |

1 - | 1 . 6 | $\overset{3}{\overline{2}}$ - | 2 - | 2 1 |) 0 (|
露，

4 3 2 3) |
) 0 (| 3 2 1 (4 | 4 3 2 3 5 | 1 3 5 1 | 3 2 1 3) |
(呜)

074

$5\ \underline{\dot{5}\ 6}\ |\ \underline{3\ \underline{5\ 2}\ \underline{3\ 2}}\ |\ \underline{1\ 6}\ 1\ |\ \underline{5}.\ \underline{6\ .\ 2}\ |\ \underline{1\ 6}\ \underline{\dot{5}}\ |$
女扮　男装　　　　有大罪

$(\underline{3\ 5\ 6\ \dot{1}})\ \underline{\dot{5}}\ |\ (\underline{3\ .\ 2}\ \underline{\dot{1}\ 6}\ |\ \underline{\dot{1}\ 2}\ \underline{\dot{1}\ 2}\ \underline{3\ 7}\ |\ \underline{6\ 5}\ \underline{4\ 6}\ |$
名。

$\underline{5\ 3\ 5}\ \underline{\dot{1}\ \dot{1}\ 6}\ |\ \underline{5\ 6\ \dot{1}}\ \underline{6\ 5\ 3\ 5}\ \underline{\dot{1}\ \dot{1}}\ |\ \underline{5\ 3\ \dot{2}\ \dot{1}\ \dot{2}\ \dot{1}}\ |$

$\underline{6\ \dot{1}\ \dot{2}\ 3\ \dot{1}\ \dot{1}})\ |\ \underline{7\ 6\ 5}\ |\ \underline{3\ 5}\ \underline{3\ 5}\ |\ \underline{3\ 5}\ |\ \underline{7\ 6\ 5}\ |$
（我）报　答　文　郎　　心　一

$\underline{3}\ (\underline{7\ 6\ 5}\ |\ \underline{3\ 6}\ \underline{5\ 3\ 5}\ |\ \underline{\dot{1}\ \dot{1}\ 6}\ \underline{5\ 6\ \dot{1}}\ |\ \underline{6\ 5\ 3\ 5\ \dot{1}\ \dot{1}})\ |$
片，

$1\ 3\ |\ 2\ 1\ 0\ 1\ |\ 6\ \underline{1\ 5\ 3}\ |\ 1\ (\underline{7\ \dot{1}}\ \underline{7\ 6\ 5})\ |$
任何　危险　都　不关　心，

$\underline{3\ 5\ 3}\ 1\ .\ 5\ |\ \underline{3\ 1}\ |\ \overset{5}{3}\ \underline{3\ 2}\ |\ \underline{1\ 7\ 6}\ \underline{5}\ |\ \underline{3\ \overset{\prime}{2}}\ \underline{7\ 6\ 5}\ |$
哪　怕剑　树　刀　山　　我也要

$(\underline{3\ 5\ 6\ \dot{1}})\ \underline{\dot{5}}\ |\ (\underline{3\ .\ 2}\ \underline{\dot{1}\ 6}\ |\ \underline{1\ 3\ 2\ 4}\ \underline{3\ 2\ 3}\ |\ \underline{5\ 4\ 3\ 2\ 3})\ |$
行。

（念白）霍：不过，想着自家的娘，心里的确有点舍不得。

$(\underline{0\ 5\ 3\ 2\ 3}\ |\ \underline{6\ 5\ 3\ 2}\ \underline{1\ 3}\ |\ \underline{5\ 1\ 3\ 2\ 1\ 5}\ |\ \underline{1\ 3\ 5}\ |$

$(\underline{\dot{1}\ 7\ 6\ 5})$
$\underline{6\ 5\ 3\ 2\ 1\ 3})\ |\ \underline{7\ 6\ 5}\ |\ \overset{5}{3}\ 0\ |\ \overset{5}{6}\ \underline{3\ 5\ 3\ 2}\ |\ 1\ .\ 6\ |$
娘亲　是　　爱女

$\underline{\widehat{5\cdot 3 5}}\ \underline{\widehat{3\cdot 5}}\ |\ \underline{5\cdot 3 5}\ |\ 1\ \underline{1\widehat{6} 5}\ |\ 3\ (\underline{5\ 3\ 2\ 3}\ |$
犹 如　　珍 宝　样，

$\underline{6\ 5\ 3\ 2}\ \underline{1\ \dot{1}\ 6}\ |\ \underline{5\ 6\ \dot{1}}\ \underline{6\ 5\ 3\ 2}\ \underline{\dot{1}\ \dot{1}})\ |\ \underline{3\ 2}\ \underline{\widehat{3\ 2}}\ |$
　　　　　　　　　　　　　　　　　　一 朝
$(\underline{\dot{1}\ \dot{1}}\ \underline{\dot{2}\ \dot{3}}\ 6)$

$1\ 0\ |\ \underline{5\ 3}\ \underline{1\ 2}\ |\ \underline{3\ 2}\ \underline{6}\ |\ \underline{1}\ (\underline{5\ 3\ 2\ 3}\ |$
不 见　了 女　儿 身，
$(\underline{\dot{1}\cdot 3}\ \underline{5\ \dot{1}})$

$\underline{6\ 5\ 3\ 2}\ \underline{1\ 5})\ |\ \underline{3\ 2}\ 1\ |\ 1\ 0\ |\ \underline{5\ 3}\ \underline{\widehat{1\ 2}}\ |$
　　　　　　　岂　不 要　急 坏 了

$\underline{3\cdot 5}\ \underline{2\ 6}\ |\ \underline{1\ 7\ 6}\ \underline{5}\ |\ \underline{\widehat{3\ 5}}\ |\ \underline{1\ 6\ 3\ 5}\ |\ (\underline{3\ 5\ 6\ \dot{1}})\ 5\ |$
堂 前　　的 老　娘　　　　亲。

$(\underline{3\ 3\ 5\ 1\ 6}\ |\ \underline{1\ 2\ 3\ 6\ \dot{1}}\ |\ \underline{6\ 5\ 3\ 5}\ |\ \underline{6\ 5\ 3\ 5}\ \underline{1\ 7\ 6}\ |$

$\underline{5\ 6\ \dot{1}}\ \underline{6\ 5\ 3\ 5}\ |\ \underline{\dot{1}\ \dot{1}}\ \underline{5\ 3\ 2}\ |\ \underline{\dot{1}\ \dot{1}\ 6}\ \underline{\dot{1}\ \dot{2}\ \dot{3}}\ |\ \underline{\dot{1}\ \dot{1}\ \dot{2}\ \dot{3}\ 6}\ |$

$\underline{5\cdot 6}\ |\ \underline{\dot{1}\ 3}\ \underline{5\ \dot{2}}\ \underline{3\ 6}\ |\ \underline{5\ 3\ 5}\ \underline{\dot{1}\ \dot{1}})\ |\ \underline{1\ 1}\ \underline{6\ 1}\ |$
　　　　　　　　　　　　　　　　不 见
$(\underline{\dot{3}\ 7\ 6\ 5})$

$\underline{2\ 7\ 6\ 5}\ |\ 3\ 0\ |\ \underline{5\ 3\ 5\ 3}\ |\ \underline{2\ 3\ 5}\ |\ \underline{5\ 3}\ \underline{3\ 2\ 3\ 2}\ |$
女 儿　面 　痛 彻 娘　亲 心，(哎

$1\ (\underline{\dot{1}\ \dot{2}\ 3\ 6}\ |\ \underline{5\ 5\ 3\ 2}\ \underline{\dot{1}\ \dot{1}\ 6}\ |\ \underline{5\ 6\ \dot{1}}\ \underline{6\ 5\ 3\ 2}\ \underline{\dot{1}\ \dot{1}}\ |$
哎)

双珠凤·火烧堂楼

经典唱腔选（珍藏版）

$5\dot{3}2\ \dot{1}\dot{1}\ |\ 6\dot{1}2\dot{3}\ \dot{1}\dot{1}2\ |\ 365\ |\ 3535\ \dot{1}76)\ |$

（我）

$1\ 33\ |\ 3232\ 1\ |\ 0\ \overset{(\dot{1}\dot{1}6535)}{6\dot{1}53}\ |\ 132\ |$

还 是 把 堂　　楼　　　放 火　焚，他 们

$\overset{(5235)}{5312}\ |\ {}^5_\smile332\ |\ 1\cdot 72\ |\ 2\ 2161\ |\ 5\ (356\dot{1})\ 5\ |$

只 当　我 女 儿　　　丧 丙　　　　　丁。

$(5321\dot{1}\ |\ 2\ 3253)\ ||$

（白）霍：倘然我就这样走，爷晓得我有私情，一定要来寻，寻着么哪亨办法？仔细一想，还是拿堂楼烧脱，俚笃只当我死哉，不会来追究我。不过想着来烧堂楼，抬起头来看看，哪亨舍得？

$(323\ 6532\ |\ 1\cdot\dot{2}\dot{1}\ |\ 535\ \dot{1}\dot{1}\ |\ 532\ \dot{1}2\dot{1}\ |$

$6\dot{1}23\ \dot{1}\dot{1}2)\ |\ 64\ |\ 35322\ |\ (132\cdot 3\ |\ 5543\ 23)\ |$

（我）难 舍 闺　　中

$5\cdot 3\ |\ 25\cdot 3\ |\ \overset{\frown}{2}16\ |\ 1\ (5\ 323\ |\ 6535\ 15\ |$

情 一 点，

$3513\ 513)\ |\ {}^5_\smile6\ 161\ |\ 616\ 5\ |\ 21\ {}^5_\smile 1\ |$

数 年 来 生 长 在 闺

$\overset{(\dot{1}6535)}{1\ 0}\ |\ 55\ 35\ |\ 2176\ |\ 51\ |\ 6\cdot 216\ |$

门， 确 与 这 堂 楼 有 感

$\underline{5}$ ($5\ 3\ \underline{5\ 6}\ \dot{\underline{1}}$) $\underline{\dot{5}}$ | ($\underline{3\ 5}\ \underline{3\ 2}\ \underline{1\ 6}$ | $\underline{\dot{1}\ \underline{5\ 2}}\ \underline{4\ 3\overline{7}}\ \underline{6\ 5}\ \underline{3\ 5}$ |
情。

$\underline{6\ 5}\ \underline{3\ 5}\ \underline{1\ 1\ 6}$ | $\underline{5\ 6\dot{1}}\ \underline{6\ 5}\ \underline{3\ 5}\ \underline{\dot{1}\ \dot{1}}$) | $\overset{\frown}{\underline{7\ 6\ 5}}\ \underline{3\ 5\ 3}$ |
　　　　　　　　　　　　　　　　　　今 日 自 家

($\dot{1}\ 0\ 7$ |
$\overset{\frown}{2\ \underline{7\ 6\ 5}}$ | $\overset{5}{3}\ 0$ | $\underline{6\ 5}\ \underline{4\ 5\ 3\ 2}\ \underline{1\ 3\ 5\ 1}\ \underline{3\overset{\sim}{2}\ 1\ 3}$) |
亲 放 火，

($\dot{1}\ \dot{3}\ \underline{5\ \dot{2}}$)
$\underline{3\ 2\ 6}$ | $1\ 0$ | $\underline{5\ 3\ 5\ 3\ 2}$ | $\underline{1\ 6\ 1}$ | $\underline{5}\ \underline{1\ 3\ 2\ 1}\ \underline{6\ 2}$ |
顷 刻 间， 雕 梁 　画 栋 　要 化 灰

$\underline{1\ 6\ 5}$ | ($\underline{3\ 5\ 6\ \dot{1}}$) $\underline{\dot{5}}$ | ($\overset{\frown}{\dot{3}\ \dot{3}\ \underline{2\ 1\ 6}}$ | $\underline{\dot{1}\ \underline{2\ \dot{1}}\ \underline{2\ 3\ 7}}$ |
烬。

$\underline{6\ 5}\ \underline{4\ 3}\ \underline{5\ 4\ 5}$ | $\underline{1\ \dot{1}\ 6}\ \underline{5\ 6\ \dot{1}}$ | $\underline{6\ 5}\ \underline{3\ 5}\ \underline{\dot{1}\ \dot{1}}$) | $\overset{2}{7}\ \underline{7\ 6\ 5}$ |
　　　　　　　　　　　　　　　　　　　　古 玩

($\underline{6\ \dot{1}\ 3\ 5}$) 　　　　　　　　　　　　　($\dot{1}\ \dot{3}\ \underline{5\ \dot{2}}$)
$\underline{3\ 5}$ | $5\ 0$ | $6\ \underline{3\ 5}$ | $\underline{2\ 6}\ 1$ | $1\ 0$ |
和 书 画， 异 宝　 与 奇 珍，

$\underline{5\ 5}\ \underline{3\ 2}$ | $\underline{3\ 2}\ \underline{3\ 2\ 1}$ | $\underline{1\ 6\ 1}\ \underline{6\ 1}$ | $\underline{1\ 5}\ \underline{3}$ | $\underline{1\ 3}$ |
莫 言 损 失 万 千 　 金， 就 是 布 置

$\underline{2\ 1}\cdot\overset{\vee}{1}$ | $\overset{6}{1}\ \underline{6\ 1\ 1\ 6}$ | $\underline{5\ 3}\ \underline{3\ 2\ 3\ 1}$ | $0\ \underline{3\ 2}\ \underline{5\ 5}\ \underline{3\ 2}$ |
装 璜 也 费 尽 了 心， 都 被 烈 火

078

(1 7 6 5 1)
2 3 2 1 | 1 1 6 1 | 1 · 1 | 3 5 3 2 | 1 1 '0 1 | 5 5 · |
熊　熊一炬　焚，　未免胸中又不忍

1 6 1 6 5 | (3 5 6 1) 5 | (5 3 2 1 6 | 1 3 2 4 | 3 5 2 3 5 4 ')|
心。

（白）霍：想想要布置格幢堂楼要啥格心血，不舍得。耕转一想：唉……

　　　　　　　　　　　　5 1 3 2 1 3)|
(5 3 2 3 | 4 5 3 2 1 3 | 0 0　0 1 | 5 3 2 1 | 1 1 3 5 · 3 |
　　　　　　　　　　　　　　我　顾念什么许多

　　　　(1 7 6 5 |
2 7 6 5 | 5 0 | 3 5 3 5 1 1 6 5 6 1 | 6 5 3 5 1 1)|
身 外 物，

　　　　　　(1 1 2 3 6)
5 3 6 · 5 5 3 | 2 1 0 | 2 5 3 2 4 |
难道舍不得　　闺楼　　不肯行？

3 · 2 1 · 2 | 5 3 3 2 3 2 1 · 6 | 5 5 2 3 5 | 5 6 1 · |
被周家　　　纳彩　　结朱

(1 1 6 5 3)
1 0 2 | 5 3 2 3 2 | 1 6 1 | 5 · 1 | 1 1 6 2 |
陈，　我甘心　　　愿，做薄情

$(\underline{1}\underline{5}\underline{6}\dot{1}\ \underline{5}\underline{5}\ |\ \underline{3}\underline{5}\underline{6}\dot{1}\ 5\ |$
$\underline{1\ 6}\ 5\ |\ 0\ 5\ |\ \underline{3\underline{3}\underline{2}\ 1\underline{6}}\ |\ \underline{1\underline{3}\underline{2}\underline{4}\ 3\underline{3}}\ |$
人。

$0\ \underline{4\ 3}\ 3\ |\ 0\ \underline{4\ 3}\ 3\ |\ 0\ \underline{2\ 3}\ \underline{2\ 7}\ |\ \underline{1\ 5}\ \underline{5\ 5}\ |$

$(\underline{\dot{1}\ \dot{1}}\ \underline{\dot{2}\ \underline{3}\ \underline{7}})$

$\underline{\dot{1}\ 5}\ \underline{5\ 3}\ \underline{5\ 1}\ \dot{1})\ 7\ |\ \underline{6\ 7}\ \underline{7\ 6\ 5}\ |\ \overset{\mathtt{w}}{5}\cdot\ 3\ |\ \overset{3}{3}\ \underline{5\ 6}\ |$
　　　　　　我 为 文 郎　　　　　　顾 不 得

$(\underline{\dot{1}\ 7})$

$\underline{7\ \underline{6\ 5}}\ |\ \underset{*}{\mathsf{X}}\ \underline{7\ 6\ 5}\ |\ \underline{3\ 6}\ \underline{5\ 3}\ \underline{5\ 1\ 5})\ |\ \underline{5\ 5}\ \underline{3\ 5}\ |$
心 肠 狠,　　　　　　　　　　　只 得 把

$\underline{5\ \underline{2\ 3}\ \underline{2\ 1}}\ (1)\ |\ 5\ 2\ |\ \underline{5\ 3}\ \underline{2\ 3}\ \underline{2\ 1}\ |\ 3\cdot\ 2\ |\ 1\ (1)\ |$
堂 楼 放 火 焚,　　　　　否 则 是

$\underline{5\ 3}\ \underline{2\ 3}\ \underline{2\ 1\ 6}\ |\ \underline{1\ 1}\ 3\ |\ 5\ \underline{3\ 2}\ |\ 7\cdot\underline{6\ 5}\ |\ (\underline{3\ 5\ 6\ 1})\ 5\ |$
金 蝉　　脱 壳 计 难　　　　　行。
$(\underline{3\ 3}\ \underline{2\ 1\ 6}\ |\ \underline{1\ 3\ 2\ 4\ 3})\ \|$

（白）霍：想来想去么，只有把堂楼烧脱，就是烧，也要有引火格么事来呀，仔细一想，横是书架啷响书多，拿出来扯扯碎，引引火，对！搭秋华俩家头拿书一本一本拿出来，小姐勒里向拣出的两本书来一看么，心里火呃！啥格书？

稍快

(清起) 3 2 | 5 2 1 1 | 5· 1 | 1 (5 3 2 3 | 5 1 3 |
　　　　见 那 闺 门　训 女 孝 经，

5 1 3 2 1 3) | 5̲ 3 5· | 3 2 1 6̲ | 1 5 1 | 6 2 |
　　　　　　　　不 由 人　　　怒 火 上 眉

1· 6 5 | (3 5 6 1̇) 5 | (3· 2 1 6 | 1̇ 2̇ 1̇ 2̇ 3̇ 7̇ |
棱，

6 5 4 5 | 6 5 3 5 1 1̇ 6 | 5 6 1̇ | 6 5 3 5 1̇ 1̇) |

5 3 2 1 | X (3 5 2̇) | 4 3· 2 | 1 6 1 | 5 6 5 3 2 1 6 |
都 是 你　三 从　　 四 德 将 人

(1̇ 7 6 5)
1 0 | 1̇ 6 5 3 2 | 2 1 (1) | 6· 6 1 | 3 2 1 1 |
害，　巧 言 花 语　迷 惑 人, 以 至 于

6· 6 | 1· 7 | 6 3 5 | 1 6 2 | 7· 6 5 | (3 5 6 1̇) 5 |
害 煞 了　许 多 的 女 子　　　　　　们。

(3 3 5 1 6 | 1 2 1 2 3 7 | 6 5 4 3 | 6 5 3 5 1̇ 1̇ 6 5 6 1̇ |

(1̇ 1̇ 2̇ 3 6)
6 5 3 5 1 1̇) | 5 3 2 1 | 1 0 | 4 3· 2 | 1 6 1 |
　　　　　　都 是 你　三 从

6· 5 3 5 | 3 2 1 6 1 | (1̇ | 7 - | 6 5 3 5 1 1 6 |
四　德 将 人 害，

双珠凤·火烧堂楼

徐丽仙 经典唱腔选(珍藏版)

082

$\dot{1}\,6\,\underline{5}\,\cdot\,|\,(3\,5\,6\,\dot{1}\,)\,\underline{5}\,\cdot\,|\,(\dot{3}\cdot\dot{2}\,\,\underline{1}\,6\,|\,\underline{1}\,\dot{2}\,\underline{1}\,\dot{2}\,\underline{3}\,7\,|$
们。

$\underline{6\,5\,4\,3}\,|\,\underline{6\,5\,3\,5}\,\,\underline{1\,1\,6}\,|\,\underline{5\,6\,1}\,\,\underline{6\,5\,3\,5}\,\,\underline{1\,1}\,)\,|\,\underline{5\,3\,2\,1}\,|$
都是

$(\underline{1\,6\,5\,3\,5})\qquad\qquad\qquad(\underline{1\,7\,7\,6\,5})$
$1\ 0\ |\ \underline{4\,3\,2}\ |\ \underline{1\,6\,1}\ \underline{1\,6\,5}\ |\ \underline{3\,2\,1\,6}\ |\ 1\ 0\ |$
你 三从 四德将人 害，

$(\underline{1\,6\,5}\ \underline{3\,5})$
$\underline{5\,3\,2\,1}\,|\,\underline{1\,1\,6\,2\,1}\,|\,\underline{6\,5\,3}\,\,\underline{2\,6}\,|\,\underline{1\,1}\,\,1\,|\,0\,\,\underline{7\,6\,5}\,|$
可怜弱女 子处处 受欺凌， 婚姻

$(\underline{1\,3\,5\,\dot{1}})\qquad(\underline{1\,4\,\,3\,4\,2\,3})$
$\underline{5\,3\,5}\,\cdot\,|\,5\,\,0\,|\,\underline{3\,5\,1\,2}\,\,\underline{5\,3\,2\,6}\,|\,1\,\,0\,|\,1\,\,\underline{1\,6\,5}\,|$
难如愿 不敢 哼一 声， 有苦

$(\underline{1\,4\,3\,5\,2\,3})$
$\underline{5\,3\,5}\,\,5\,|\,\underline{5\,3\,2\,1}\,|\,6\,\,1\,\cdot\,|\,1\,\,0\,|\,\underline{5\,3\,2\,3}\,|$
无 门诉有屈 不能 申， 都是你这

$(\underline{1\,5\,\dot{1}\,3}\,|\,5\,\dot{1}\,3\,5)$
$5\ 3\cdot 2\ |\ 2\cdot\ 1\ |\ 6\ 1\cdot\ |\ 1\ \underline{3\,2\,1}\ |\ \underline{6\,5\,6}\ |$
三从 四 德害人 精，以至于害 煞

$(\underline{6\,5\,3\,5})$
$1\cdot\,7\,|\,\underline{6\,3\,5}\,\,\underline{5\,3\,2}\,|\,\underline{1\cdot\,6\,5}\,|\,(\underline{3\,5\,6\,\dot{1}})\,\underline{5}\,\cdot\,|$
了 许多的女子 们。

双珠凤·火烧堂楼

```
  ⌒      ⌒       ⌒        ⌒
| 3 1 3 2 | 1 0 | 5 3 5 | 2 5 | 5 3 2 | 1 0 | 3 2 1 |
  粉 身    碎 骨 化 灰 烬,       免 叫

           稍慢
| 1 6 1 | 5. 1 0 | 3 6 1 | 2 2 1 6 | 5 (3 5 6 i) |
           遗 留   再 害

| 5 (1 3. 2 | 1 1 2 4 3) ‖
  人。
```

双珠凤·火烧堂楼

双珠凤·祭夫

徐丽仙 唱腔

双珠凤·祭夫

经典唱腔选（珍藏版）

2 3 5 4 | 3. 4 3 2 | 3 2 1 6 1 | 6 (4 3 4 2 3 |
别 母 离 乡 井，

5 5 3 5 1 5) | 3 3 2 1 1 (5) | 3 3 5 3 6 1 2 |
　　　　　　你为　我　失去

3 3 2 1 | 7 2. 2 1 6 1 | 5 (5 2 3 5 6 1) 5. (4 |
珠凤　着了　　　　魔，

3 4 3 2 1 1 3 | 2 3 1 2 3 1 2 3 | 5 4 3 4 2 3 |

6 5 3 5 1 5 4 | 3 5 1 3. 2 3 5 1 5) | 3 3 2 1 |
　　　　　　　　　　　　你为

(0 4 3 4 2 3) 稍慢
1 (5 4 3 4 2 3) | 1 5 3 2 | 1 7 1 | 2. 5 3 2 |
我　　　　卖身　投靠　到

原速
(3 5 2 3 5 | 5 - 5 5 |
7 2 6 6 5 | 2 3 5 | 3 1 2 3 6 5 3 2 1 5 | 1 5 1 3 5 1 3) |
吏部府，

3 2 2 1 | 1 (5 5 3 5 2 3) | 1 3 | 3 5 3 2 | 1 6. |
你为　我　　　　　冒认媒　婆

3 2 3 2 2 1 1 (5 1) | 3 5 6 1 | 3 1 2 5 3 2 1 |
作 姑　母， 你为我改 名 （唔）

双珠凤·祭夫

徐丽仙 经典唱腔选（珍藏版）

双珠凤·祭夫

经典唱腔选（珍藏版）

$5\ 3\ |\ \overset{5}{\underset{\frown}{1}}\ |\ 2\ \underline{1.\ 6}\ |\ \underline{5\ (5\ 3\ 5\ 6\ \dot{1})}\ |\ \underline{\dot{5}\ (1\ 5\ 3\ 2}\ |$
择 吉 订 丝 罗。

$\underline{1\ 6\ 2\ 3\ 1\ 2\ 3\ 5\ 2\ 3}\ |\ \underline{5\ 5\ 4\ 3\ 2\ 3}\ |\ \underline{5\ 1\ 3\ 5\ 1\ 3\ 2\ 1\ 3}\ |$

$\underline{5\ 4\ 5\ 3\ 5\ 1}\ |\ \underline{5\ 2\ 3\ 5}\ \underline{\overset{1\ 3)}{\underline{7}}}\ |\ \underline{6\ 7\ 6\ 5\ 3\ 5}\ |\ \underline{3\ 5\ 3}\ |$
奴 梦 绕 洛 阳

$\underline{1\ 7\ 6\ 5}\ |\ \underline{\dot{3}\ (5\ 3\ 5\ 2\ 3}\ |\ \underline{5\ 1\ 3}\ |\ \underline{5\ 1\ 3\ 2\ 1\ 3})\ |$
千 百 遍,

稍慢
$\underline{1.\ 5}\ \underline{3\ 2}\ |\ \underline{5\ 3}\ \underline{3\ 2}\ |\ \underline{1\ 7\ 6\ 5}\ |\ \underline{3\ 2.\ 2\ 1\ 7\ 6}\ |$
望 穿 了 秋 水 你 的 音 讯

$\underline{5\ (5\ 3\ 5\ 6\ \dot{1})}\ |\ \underline{\dot{5}\ (1\ 3\ 5\ 3\ 2}\ |\ \underline{1\ 1\ 1\ 3\ 2\ 3\ 1\ 2\ 3\ 5\ 2\ 3}\ |$
无。

$\underline{5\ 5\ 4\ 3\ 2\ 3}\ |\ \underline{5\ 1\ 4\ 5\ 3\ 5\ 1}\ |\ \underline{3\ 2\ 3\ 5}\ \underline{0\ 6\ 5}\ |\ \underline{3\ 5\ 6\ 5}\ |$
奴 茶 不

$\underline{\dot{3}\ (5\ 4\ 3\ 2\ 3)}\ |\ \underline{3\ 6\ 5\ 3}\ |\ \underline{1\ (5\ 4\ 3\ 2\ 3)}\ |\ 4\ \overset{5}{3.\ 2}\ |\ \underline{1.\ 7}\ |$
思, 头 不 梳, 深 闺

$\underline{1\ 6}\ \underline{1\ 6\ 1\ 2}\ |\ \underline{5\ 3}\ \underline{2\ 6}\ |\ \underline{1\ (5\ 4\ 3\ 2\ 3)}\ |\ \overset{3}{1.\ 5}\ \underline{3\ 2\ 3}\ |$
懒 把 脂 粉 敷, 错 怪 你

$\underline{2\ 1\ (1\ 5)}\ |\ \underline{6\ 1.\ 1\ 6\ 1}\ |\ 4\ 3\ |\ \underline{2\ 3\ 2\ 1}\ |\ \underline{3\ \overset{\sim}{3\ 2}}\ |$
负 心 撇 了 奴, 哪 知

双珠凤·祭夫

经典唱腔选（珍藏版）

（乐谱，略）

稍慢

| 1 7 6 1 | 5 3 1 (1) | 6·2 1 6 | 5 4 | 3 2 3 2 1 |

我是叫　一声哥，　哭一声　夫，

(白)夫啊……噢啊……哥哥啊…… 6 1 5 6 1 | 0 3 5 3 1 2 |

为　什么　奴哭破了

| 3 3 2 2 1 | 0 7 6 5 3 | 6 5 (3 5 6) | 5 (3 5 1 5 | 2 4 3) ||

咽喉　你半言　　无？

双珠凤·祭夫

紫娟夜叹

1 = F 2/4 3/4

徐丽仙 唱腔

慢板

(0 4 4 3 2 3 | 5 5 3 5 1.2 3 5 | 2 3 1 3.2 3 5 1 3 |

5 5 4 3 5 1 | 4.3 2 7 1 3 | 5 5 5 3 5 1 |

3.2 3 5 1 2 3) | 5 4 3 2 3 | 3 3 6 1 (4 3 1 2 3 |

月 黑 沉 沉

5 5 3 5 1.2 3 5 | 2 3 1 3.2 3 5 1 2 3) | 5 3.2 1 6 |

夜

(1 6 5 6)

3 3 2 1 6 | 1.(4 3 2 3 | 5 5 3 5 1.2 3 5 |

漫 漫,

2 3 1 3.2 3 5 | 1 3 5 5 4 3 5 1 |

3.2 3 5 1 2 3) | 4.5 3 2 3 3.2 3 2 |

风 惊

1.(2 3 5 2 3 1) | 1 6 5 3 5 | 6 5 3 1 5 6 |

铁 马 隔 篱

5.(3 5 1 2 3) | 1.(4 3 4 3 2 1.2 3 5 |

喧。

2 3 1 2 3 1 2 3 | 5 4 3 1 2 3 | 5 5 3 5 1.2 3 5 |

紫娟夜叹

经典唱腔选（珍藏版）

稍慢
2 3 2̃ 1 6 5 | 4· 3 5· (4 3 5 2 3 | 5 5 3 5 1· 2 3 5 |
愁　不　寐，

2 3 1 3· 2 3 5 1 2 3) | 4· 5 3 2 3 3 2̃ |
　　　　　　　　　　　　孤　灯

1· (2 3 5 2 3 1) | 7 7 6 5 | 5· 4 3· 2 2 1 6 |
　　　　　　　　挑　尽　　未　成

5· (4 3 1 2 3) | 5· (4 3 4 3 2 1· 2 3 5 |
安。

2 3 1 2 3 1 2 3 | 5 4 | 3 5 3 2 1· 2 3 5 |

2 3 1 3· 2 3 5 1 5) | 3 2 3 5 3 2 3 2 1 |
　　　　　　　　　　　想　起

1· (2 3 5 2 3 1) | 3 2 2 1 2 2 (3 5 |
了　　　　　　　姑　　娘

1· 2 3 5 2 1 2 3) | 2 1 5 4 | 3· 5 2̃ 1 | 1 (4 4 3
　　　　　　　　临 终 情　一　节，

2 5 3 5 1· 2 3 5 | 2 3 1 3· 2 3 5 1 5 1) |

稍慢
3 5 2 4· 5 | 3· 4 3 2 3 2 | 1 7 | 6 7 6 3 5 | 7 2 |
令 人 儿　　怎　不 要 暗 心

原速
2 1 6 5 (5 3 5 1 2 3) | 1· (4 3 4 3 2 1· 2 3 5 |
酸。

$\underline{2\ 3\ 1\ 2}\ \underline{3\ 1\ 2\ 3}\ |\ \underline{\overset{*}{\underline{5\ 4}}\ 3\ \underline{1\ 2\ 3}}\ |\ \underline{5\ 5\ 3\ 5}\ \underline{1\ .\ 2\ 3\ 5}\ |$

$\underline{2\ 3\ 1}\ \underline{3\ .\ 2\ 3\ 5\ 1\ 3}\ |\ \underline{5\ 4\ 5\ 3\ 5\ 1}\ |\ \underline{3\ .\ 2\ 3\ 5\ 1\ 5\ 4})\ |$

$\underline{3\ 2\ 3\ 5}\ \underline{3\ 2\ 3\ 2\ 1}\ |\ 1\ .\ (\underline{2\ 3\ 5}\ \underline{2\ 3\ 1})\ |\ \overset{\text{乙}}{\underline{6}}\ \overset{61}{\underline{6}}\ 5\ |$

一　　　个　　　儿　　　　　　　　　　　画　堂

$\underline{3\ 1\ 2\ 3}\ |\ \overset{5}{\underline{3\ 2\ 3\ 2\ 1\ 6}}\ |\ 5\ .\ \overset{3}{\underline{3}}\ 5\ .\ (\underline{5\ 4\ 3\ 2\ 3}\ |$

鼓　乐　多　　热　闹，

$\underline{5\ 5\ 3\ 5}\ \underline{1\ .\ 2\ 3\ 5}\ |\ \underline{2\ 3\ 1}\ \underline{3\ .\ 2\ 3\ 5\ 1\ 5\ 4})\ |$

$\underline{3\ 2\ 3\ 5}\ \underline{3\ 2\ 3\ 2\ 1}\ |\ 1\ .\ (\underline{2\ 3\ 5}\ \underline{2\ 3\ 1})\ |\ 1\ .\ 5\ \overset{5}{\underline{乙}}\ 3\ 1\ |$

一　　　个　　　儿　　　　　　　　　　　病　　榻

$\overset{\text{乙}}{3}\ 3\ \underline{3\ \overset{\sim}{\underline{2}}\ 1}\ (\underline{5\ 5})\ |\ \underline{6\ 6\ 2\ 2\ 1\ 6}\ |\ 5\ .\ (\underline{3\ 5\ 1\ 2\ 3})\ |$

呻（呃）吟　　未　忍

$5\ .\ (\underline{4\ 3\ 4\ 3\ 2}\ \underline{1\ .\ 2\ 3\ 5}\ |\ \underline{2\ 3\ 1\ 2}\ \underline{3\ 1\ 2\ 3}\ |$

观。

$\underline{\overset{*}{\underline{5\ 4}}\ 3\ \underline{1\ 2\ 3}}\ |\ \underline{5\ 5\ 3\ 5}\ \underline{1\ .\ 2\ 3\ 5}\ |\ \underline{2\ 3\ 1}\ \underline{3\ .\ 2\ 3\ 5\ 1\ 5\ 4})\ |$

$\underline{3\ 2\ 3\ 5}\ \underline{3\ 2\ 3\ 2\ 1}\ |\ 1\ .\ (\underline{2\ 3\ 5}\ \underline{2\ 3\ 1})\ |$

一　　　个　　　儿

$\underline{3\ 2\ 2\ 1\ 2\ 2}\ (\underline{3\ 5}\ |\ \underline{1\ .\ 2\ 3\ 5}\ \underline{2\ 1\ 2\ 3})\ |\ \overset{\sim}{\underline{2}}\ 1\ 5\ 4\ |$

参　天　　　　　　　　　　　　　　拜　地

紫娟夜叹

经典唱腔选（珍藏版）

$$(5\ 3\ 2\ 3)$$
$\overset{\frown}{3\cdot\ 4\ 3\ 2}\ |\ \overset{5}{3\cdot\ 2\ 1\ 6}\ 1\ |\ 1\ (4\ 4\ 3\ 2\ 3\ |$
成　眷　　　属，

$5\ 5\ 3\ 5\ 1\ 5\ 4)\ |\ 3\ 2\ 3\ 5\ 3\overset{\sim}{2}\ 1\ |\ 1\cdot\ (2\ 3\ 5\ 2\ 3\ 1)\ |$
　　　　　　　　　　　　一　个　　　　儿

$5\ 5\ 3\ 1\ |\ 4\cdot\ 5\ 3\overset{\sim}{2}\ 3\ 3\ 2\ |\ 1\cdot\ (2\ 3\ 5\ 2\ 3\ 1)\ |\ 3\ 7\ 1\ 2\ |$
玉　殒　香　消　　　　　　　　　　　一　命

$2\ 1\ 6\ 1\ 5\cdot\ (3\ 5\ 1\ 2\ 3)\ |\ 1\cdot\ (4\ 3\ 4\ 3\ 2\ 1\cdot\ 2\ 3\ 5\ |$
（唉）　　　　　　　　捐。

$2\ 3\ 1\ 2\ 3\ 1\ 2\ 3\ |\ 5\ 5\ 4\ 3\ 1\ 2\ 3\ |\ 5\ 5\ 3\ 5\ 1\cdot\ 2\ 3\ 5\ |$

$2\ 3\ 1\ 3\cdot\ 2\ 3\ 5\ 1\ 5\ 4)\ |\ 3\ 2\ 3\ 5\ 3\ 2\ 3\ 2\ 1\ |$
　　　　　　　　　　　　　　一　个

$1\cdot\ (2\ 3\ 5\ 2\ 3\ 1)\ |\ 3\ 3\ 2\ 1\ (5)\ |\ \overset{稍慢}{5\cdot\ 4\ 3}\ |$
儿　　　　　　　　洞　房　　花　烛

$\overset{3}{2\ 2}\ 1\ \overset{\sim}{6}\ 5\ |\ 1\ (4\ 3\ 4\ 2\ 3\ |\ \overset{原速}{5\ 5\ 3\ 5\ 1\cdot\ 2\ 3\ 5}\ |$
开　并　蒂，

$2\ 3\ 1\ 3\cdot\ 2\ 3\ 5\ 1\ 5\ 4)\ |\ 3\ 2\ 3\ 5\ 3\ 2\ 3\ 2\ 1\ |$
　　　　　　　　　　　　　　一　个

$1\cdot\ (2\ 3\ 5\ 2\ 3\ 1)\ |\ 4\ \overset{5}{3}\ 2\ 1\ |\ 3\ 3\overset{\sim}{2}\ 1\ (5)\ |$
儿　　　　　　　　潇　湘　风　雨

紫娟夜叹

经典唱腔选（珍藏版）

紫娟夜叹

经典唱腔选(珍藏版)

(1.235 231)

6 - | 5 6 1 (5) | 3 5 2 2 1.(3 2 3 1)
啊,　　可叹你　一生

渐慢
7 1 2.5 3 2 7 | 2 2 6 7 6 5 | 2 4 5.(4 |
全被　　痴情　　　误,

原速
3 4 2 3 5 5 3 5 | 1.2 3 5 2 3 1 | 3.2 3 5 1 5 4)|

3 2 3 3 2 1 | 1.(2 3 5 2 3 1) | 5.3 3 1 |
今　日　里　　　　　　　死在

稍慢　　　　　　　　　　　　　　原速
3 3 2 3 2 1 (5) | 5 3 2 3 2 3 2 1 7 | 1.(4 3 4 2 3 |
黄泉　　　心　不　甘。

1.2 3 5 2 3 1 2 3 1 2 3 | 5 5.4 3 1 2 3 |

5 5 3 5 1.2 3 5 | 2 3 1 3.2 3 5 1 5 4)|

3 3 2 3 2 1 | 1 (2 3 5 2 3 1) | 5 3 5 1.6 |
可叹你　　　　　　　　　玲

6 5 5 3 2 (3 5 | 1.2 3 5 2 1 2 3) | 1 6 5 |
珑　　　　　　　　　　　　　为这

3.5 2 3 | 1.(2 1 2 1) | 6.3 2 3 2 3 1 |
归　何　去,

$(\widehat{\dot{1}\cdot 7}\ \widehat{6543}\ |\ \widehat{555}\ \widehat{555})\ |$

$\widehat{1\cdot 6}\ 0\ |\ \widehat{55}\ 5\ |\ 3\ 3\ \widehat{3217}\ |$
　　　　　（吁）　　　　　　　　只 落 得 是

$\widehat{6\ \widehat{2765}}\ |\ \widehat{3\cdot 7\ 6754}\ |\ \widehat{3\cdot (523\ 5552}\ |$
黄 土　　陇　　　中

$\widehat{3253\ 231)}\ |\ \overset{3}{\widehat{5\ 512}}\ |\ 3\ 1\cdot\ |\ \widehat{6\cdot\ 5}\ |$
　　　　　　　欲 骨　　断，

$|(\widehat{3523\ 5552}\ |\ \widehat{3\cdot 253\ 231})\ |$

$\widehat{2\cdot 7\ 6754}\ |\ \widehat{353}\ 3\ |\ 0\ \ 0\ |$
芳　　魂

$\widehat{2\cdot 3\ 21}\ |\ 1\ \widehat{(6321\ 65)}\ |\ 1\ \widehat{(123)}\ |\ 1\ 3\ \widehat{1\cdot 6}\ |$
也　波　　　　　　　（呃）　一 泉

$\widehat{5617\ 6543)}\ |\ \overset{5}{\widetilde{2}}\ \widehat{(1\cdot 2\ 35}\ |\ \widehat{25\ 435}\ |\ \widehat{2\cdots\ 50})\ \|$
涓。

闹春曲

徐丽仙 唱腔

1=F 2/4 3/4 中板

(这是一首简谱记谱的唱腔曲谱，含唱词："东风 浩荡 振人心，万紫千红一片春。春耕生产忙碌碌，……")

闹春曲

徐丽仙 经典唱腔选（珍藏版）

$\underset{\equiv}{1}\underline{6 \cdot 1}\ \underline{\dot{5}\ (5}\ |\ \underline{6\ 5\ 3)}\ \dot{5}\ (\underline{4}\ |\ \underline{3 \cdot 2}\ \underline{1\ 1}\ |\ \underline{5\ 2\ 3\ 5\ 2\ 3}\ |$
　　　　　　　　春。

$\underline{5\ 5\ 3\ 5\ 2\ 3}\ |\ \overset{*}{\underline{5\ 1\ 4\ 3}}\ |\ \underline{2\ 3\ 1\ 3\ 5\ 1\ 3})\ |\ \underline{3\ 2\ 3\ 2\ 1}\ |$
　　　　　　　　　　　　更 有

$\underline{1\ (4\ 3\ 2\ 1\ 2)}\ |\ \underline{4\ 3 \cdot 2\ 1}\ |\ \underline{1\ 1\ 7\ 6\ 5}\ |\ \underset{5}{\equiv}\underline{\dot{3} \cdot 5}\ |$
那　　　村前 村后 的男 和

$\underset{\equiv}{5}\underline{3\ (4\ 4\ 3\ 2\ 3}\ |\ \overset{*}{\underline{5\ 1\ 4\ 3}}\ |\ \underline{2\ 3\ 1\ 3\ 5\ 1\ 3})\ |\ \underline{3\ 2\ 1}\ |$
女，　　　　　　　　　　 他们 的

$\underline{5\ 2\ 4}\ |\ 3 \cdot \underline{2}\ 1\ -\ |\ \underline{3\ 3\ 2\ 1}\ |\ \underset{3}{\equiv}\underline{6\ 2}\ |\ \underline{1 \cdot 6}\ \underline{5\ (6}\ |$
管 弦　　合 奏　更 抒

$\underline{6\ 5\ 3)}\ \underset{3}{\equiv}\dot{5}\ (\underline{4}\ |\ \underline{3\ 2}\ \underline{1\ 1}\ |\ \underline{5\ 2\ 3\ 5\ 2\ 3}\ |\ \underline{5\ 5\ 3\ 5\ 2\ 3}\ |$
情。

$\underline{5\ 5\ 3\ 5}\ \underline{1\ 4\ 3}\ |\ \underline{2\ 3\ 1\ 3\ 5\ 1\ 3})\ |\ \underline{6\ 3\ 2\ 1}\ |$
　　　　　　　　　　　　大 姑

$\underline{1\ (4\ 3\ 2\ 1\ 2)}\ |\ \underline{4 \cdot 5\ 3 \cdot 2}\ |\ 1 \cdot (\underline{1\ 1\ 1})\ |\ \underline{3\ 1\ 6\ 5}\ |$
娘　　　 巧 手　　 良 种 在

$\underline{3 \cdot 5}\ |\ \underline{5\ (4\ 4\ 3\ 2\ 3}\ |\ \overset{*}{\underline{5\ 1\ 4\ 3}}\ |\ \underline{2\ 3\ 1\ 3\ 5\ 1\ 3})\ |$
匾 里 拔，

$\underline{3\ 2\ 6}\ |\ 1\ -\ |\ \underline{4\ 3 \cdot 2}\ |\ \underline{1\ 6\ 1}\ \underline{5}\ |\ \underline{6\ 1\ 3}\ |\ \underset{3}{\equiv}\underline{7\ 2}\ |$
宛 如 那　三 弦　　 琵 琶 的 俏 声

108

$2 \underline{16} 5 (\underline{5} | \underline{4323}) \underline{5}(\underline{4} | \underline{3.2}\underline{11} | \underline{52} \underline{35}\underline{23} |$
　　音。

$\underline{54}\underline{4323} | \underline{5143} | \underline{2313} \underline{5513}) | \underline{63}\underline{21} |$
　　　　　　　　　　　　　　　　大嫂

$1 (\underline{5} \underline{35}\underline{23}) | \underline{35} \underline{23}2 | 1 - | \underline{3.6} \underline{5.3} |$
嫂　　　　　织补　渔网　像

$2 \underline{27}\underline{26} \underline{5} | \underline{5}(\underline{4}\underline{4323} | \underline{5143} |$
穿梭　　　样，

$\underline{2313} \underline{515}) | \underline{32} 6 | 1 - | \underline{6.1} 2 | 1.\underline{6} \underline{5}(\underline{55} |$
　　　　　好比　是　竖琴

$\underline{3523} \underline{4535} \underline{15}) | 3 \underline{36} 1 | 2 \underline{1.6} |$
　　　　　　　独奏　要仔细

$5(\underline{5}) \underline{1} | (\underline{3.2}\underline{11} | \underline{52} \underline{3523} | \underline{55} \underline{3523} |$
听。

$\underline{5143} | \underline{2313} \underline{513}) | \underline{13}\underline{21} | 1 (\underline{4321}) |$
　　　　　　　　　大哥　哥

$\underline{53.}\underline{31} | \underline{3532} 2.(\underline{3} | \underline{5123} | \underline{55} \underline{4323}\underline{12}) |$
手　拿钻具

$\underline{53}2 | \underline{16}1. | \underline{16}(\underline{4}\underline{4323} | \underline{5143} |$
修　农　具，

闹春曲

徐丽仙 经典唱腔选(珍藏版)

110

$\underline{2\ 3}\ \underline{1\ 3}\ \underline{5\ 1}\)\ |\ 3\ \underline{3\ 3}\ \underline{2\ 6}\ |\ 1\ -\ |\ 4\ \underline{5\ 3\ 5}\ \underline{2\ 3}\ 1\ -\ |$
　　　　　　　　如同　(那)　轻轻

$3\ \underline{5}\ 5\ |\ \underline{5\ 3}\ \underline{\overset{3}{2}}\ |\ \underline{6\ 1}\ 5\ (6\ |\ 5)\ 5\ |\ (3\cdot\underline{2}\ \underline{1\ 1}\ |$
伴奏的　小　胡　　　琴。

$\underline{5\ 2}\ \underline{3\ 5}\ \underline{2\ 3}\ |\ \underline{5\ 1}\ \underline{3\ 5}\ \underline{2\ 3}\ |\ \underline{5\ 1}\ \underline{4\ 3}\ |\ \underline{2\ 3}\ \underline{1\ 3}\ \underline{5\ 1\ 3}\)\ |$

$\underline{6\ 3}\ \underline{2\ 3}\ \underline{2\ 1}\ |\ 1\ (\underline{4\ 3}\ 2)\ |\ \underline{6\ 1}\ \underline{6\ 5}\ |\ 5\ \underline{5\ 3}\ |$
还有　(那)　　　　小伙子　高擎

$\underline{2\ 3}\ \underline{2\ 1}\ |\ 1\ (\underline{4}\ \underline{4\ 3\ 2\ 3}\ |\ \underline{5\ 1}\ \underline{4\ 3}\ |\ \underline{2\ 3}\ \underline{1\ 3}\ \underline{5\ 1\ 3}\)\ |$
悬　铁锤，

$\underline{6\cdot\ \overset{3}{5}}\ \underline{5\ 3}\ |\ \underline{2}\ 1\ (1)\ |\ 3\ \underline{3\ 2}\ \underline{6\ 1}\ |\ 3\ \underline{3\ 2}\ 1\ |$
铸　造　镰刀　当当　叮，真像(那)，

$3\ \underline{5\ 3}\ 2\ |\ \underline{1\ 6\ 5}\ \underline{3\ 2}\ \underline{6\ 1}\ |\ 5\ 0\ 5\ |\ (3\cdot\underline{2}\ \underline{1\ 1}\ |$
小汤锣　敲　得　十　分　　　轻。

$\underline{5\ 2}\ \underline{3\ 5}\ \underline{2\ 3}\ |\ \underline{5\ 5}\ \underline{4\ 3\ 2\ 3}\ |\ \underline{5\ 1}\ \underline{4\ 3}\ |\ \underline{2\ 3}\ \underline{1\ 3}\ \underline{5\ 1\ 3}\)\ |$

$3\ \underline{5}\ |\ \underline{5\ 3}\ (\underline{4\ 3}\ 2)\ |\ 5\ \overset{5}{3}\ 5\ |\ \underline{2\ 1}\ \underline{5\ 2\ 3}\ |\ 3\ 3\ |$
老农民　　　敲开　豆饼　(唯)(唯)

$\underline{5\ 1\ 2\ 3}\)\ |\ 6\ -\ |\ 3\ -\ |\ 6\ (\underline{4}\ \underline{4\ 3\ 2\ 3}\ |\ 5\ \underline{1\cdot 3}\ |$
(把)　肥　料　拌，

闹春曲

经典唱腔选（珍藏版）

$\underline{1\ \dot{6}\ 1\ 5}\ |\ \underline{3\ 5\ 3\ 2}\ |\ 2\ (\underline{3\ 5\ 1}\ |\ \underline{2\ 3\ 5\ 5}\ |\ \underline{4\ 3\ 2\ 3})\ |$
运　肥　队　伍

$5\ \underline{5\ 3}\ |\ \underline{2.5\ 3\ 2\ 1}\ |\ 1\ (\underline{5\ 3\ 4\ 2\ 3}\ |\ \overset{*}{5}\ 1\ 4\ 3\ |$
高　声　　　　唱，

$\underline{2\ 3\ 1}\ \underline{3\ 5\ 1})\ |\ \underline{5\ 3}\ 3\ \overset{\frown}{2}\ |\ 1\ (\underline{5\ 1})\ |\ \overset{3}{6\cdot}\ \underline{\overset{3}{6}\ 1}\ |$
山　歌　　　　　　唱给 党 来

$\underline{1\ \dot{6}\ 5}\ |\ \underline{5\ 3\ 2\ 1}\ (\underline{3\ 5\ 1})\ |\ \underline{1\ \dot{5}\ 1}\ |\ \overset{\frown}{\dot{6}\cdot}\ \overset{\frown}{\dot{6}}\ 2\ |\ \underline{1.\ \dot{6}\ 5}\ |$
听，他声声　　　　唱 出 志凌（喏）

$(\dot{5})\ 5\ |\ (\underline{3.\ 2}\ 1\ 1\ |\ \underline{5\ 2\ 3\ 5\ 2\ 3}\ |\ \underline{5\ 5}\ \overset{*}{4.\ 3}\ |$
　　云。

$\underline{2\ 4\ 3\ 2}\ \underline{1.\ 3}\ |\ \underline{5\ 1\ 3\ 5\ 1\ 3})\ |\ \underline{3\ 2\ 1}\ |\ \underline{6\ 1\ 6\ 5}\ |$
　　　　　　　　　　千 万 般 乐器

$3.\ 5\ |\ 5\ (\underline{4\ 3\ 4\ 2\ 3})\ |\ 5\ 2\ 1\ |\ \underline{1.\ 6}\ |\ \underline{1\ 6\ 5}\cdot\ |$
齐 合 奏，　　　　千 万 条　声 音

$\underline{1\ \dot{6}\ 2}\ |\ \underline{1\ 6\ 1\ 5}\ (5\ |\ \underline{6\ 5\ 3})\ \overset{*}{5}\ (4\ |\ 3.\ 2\ 1\ 1\ |$
同 一　　　　　　心。

$\underline{5\ 2\ 3\ 5\ 2\ 3}\ |\ \underline{5\ 5\ 4\ 3\ 2\ 3}\ |\ \overset{*}{5}\ \underline{1.\ 3}\ |\ \underline{5\ 1\ 3\ 5\ 1\ 3})\ |$

$\underline{5.\ 3}\ |\ \underline{2\ 3\ 5\ 3}\ |\ 3\ 3\ (3\ \overset{*}{5\ 1\ 2\ 4})\ |\ \underline{3\ 5\ 2\ 3}\ |\ 1\ -\ |$
此 曲 只因　　　　　　　　人 间

闹春曲

闻鸡起舞

徐丽仙 唱腔

1 = D 2/4 3/4
快中板

(0 5 3 2 3 | 6 5 3 2 1 2̇ | 1̇ 2̇ 1̇ 1̇ . 2̇ 1̇ | 5 . 2̇ 1̇ 2̇ 1̇ |

1̇ . 2̇ 1̇ | 5 2̇ 2̇ 1̇ 2̇ 1̇ | 1̇ . 2̇ 1̇ 1̇ | 5 5 2̇ 1̇ 2̇ 1̇ |

1̇ . 2̇ 1̇ | 5 . 2̇ 1̇ 2̇ 1̇ | 1̇ . 2̇ 1̇ 1̇ 1̇ | 2̇ 5 1̇ 1̇ | 1̇ . 2̇ 1̇)

5 3 1 (0 5 3 2 3 | 4 3 2 3 1 . 2 | 1̇ 3 5 3 5 1̇ 1̇) |

金（哎）鸡

3 . 5 | 3 1̇ 6 1̇ | 5 . (5 | 3 2 3 6 5 3 5 1 |

唱 彻 晓 云 天，

1̇ 3 5 3 5 1̇ 1̇ | 5 4 5 3 5 1̇ | 4 3 2 3 1 3) |

1̇ 6 5 4 | 3 5 7 | 6 4 3 2 | 1 (5) 0 5 5 6 2 |

惊动了 睡意 朦胧 一 少

1 (3 7 | 6 5 3 2 1 2 3 6 | 1̇ 3 7 | 6 5 3 2 1 5 |

年。

1̇ 5 1̇ 3 5 1̇ 1̇ | 5 5 3 5 1 | 4 3 2 3 1 3) | 3 2 5 - |

他是整

(3 . 2 | 3 . 2 |

3 5 | 1 . 3 | 2̃ 1 6 5 | 5̇ 3 - | 3 - | 3 . 2 | 3 5 6 1̇ |

装 待 发

$6\ 5\ 4\ 5\ |\ 3\ \cdot\ 2\ |\ 3\ \cdot\ 2)\ |\ 1\ -\ |\ 3\ 2\ 1\ 6\ 5\ |\ 5\ 0\ (0\ 5\ |$
　　　　　　　　　　　　　　　名　祖　　　逖,

$6\ 5\ 6\ 1\ 6)\ |\ 5\ (0\ 6\ 5\ 5\ |\ 0\ 6\ 5\ 5\ |\ 0\ 6\ 5\ 5\ |$
　　　　　　　　（唉）

$0\ 6\ 5\ 5\ 0\ 6)\ |\ 6\ 6\ 1\ 1\ 2\ |\ 1\ (1)\ |\ 6\cdot 5\ 3\ 5\ |\ 2\ 1\ 0\ |$
　　　　　　　　只因　为　异　　族入侵

$1\ 6\ 5\ 3\ |\ 2\cdot 3\ 5\ |\ 3\ 3\ 5\ 2\ 6\ |\ 1\ (1)\ |\ 1\ 6\ 3\ |$
兵祸　连，　故而　他忧　　　国

渐慢　　　　　　　　　　　　　(2……)　　　　快 ♩=126
$5\ 3\ 5\ 3\ 2\ |\ 1\ -\ |\ 5\ 3\ 2\ 1\ 2\cdot\ 2\ (模仿鸡叫喔喔喔)\ |\ 0\ 7\ 0\ 3\ |$
忧民　　　　心　似　煎。

$6\ 5\ 3\ 5\ 1\cdot 2\ |\ 1\ 2\ 1\ 3\ 5\ 3\ 5\ 1\ 1\ |\ 1\ 4\ 5\ 3\ 5\ 1\ |$

$3\ 5\ 1\ 3\ |\ 5\ 4\ 5\ 3\ 5\ 1\ |\ 3\ 5\ 1\ 3)\ |\ 5\ 3\ 7\ |\ 6\ 5\ |$
　　　　　　　　　　　　　　　　　闻 得 鸡声

$1\ 1\ 6\ 3\ |\ 5\ -\ |\ 1\ 1\ 7\ |\ 6\ 5\ |\ 2\ 3\ 5\ |\ 3\ 5\ 3\ 2\ |$
推枕　起，　拔剑　纵身　到　院前，

$1\ (5\ 1)\ |\ 4\ -\ |\ 3\ -\ |\ 3\ -\ |\ 3\ -\ |\ 3\cdot 5\ 3\ 2\ |\ 1\ 5\ |$
寒　光

闻鸡起舞

徐丽仙 经典唱腔选（珍藏版）

```
         (X - |X - |X - )
3. 6 5 3 | 2 3 4 5 | 3 - | 3 - | 3 - ) | 6 2 i 6 | 5 - |
闪   闪  舞  龙   泉，      好 男 儿

(6 2 i 6 | 5 - ) | 5 2 5 3 2 1 | 3. 5 3. 5 | 6 5 3 |
              保  家  卫  国   当    争

2 2 3 2 | 1. 6 3 5 2 3 2 6 | 1 0 i 6 5 | 2 3 5 - |
先，  要 把  （那） 恢 复 河 山

                    放慢              原速
5 3 2 3 2 | 1 6 1 | 5 0 | 5 6 1 6 1 2 | 5 2 3 2 6 1 |
的 重    担         来  挑   上      肩。

(3 5 1 3 | 2 4 3 i 6 | 5 3 3 5 | 6 5 3 5 1 5 |

3 2 1 5 3 2 1 i 6 | 5 3 3 5 | 6 5 3 5 i 1 ) |

                                              (3 0 2 |
6 1 6 1 | 1 (1) | i i. | i - 6 5 | 3 3 6 | 5 4 | 3 - |
这 时   候    忽 报     洛 阳

3 0 2 | 3 0 2 | 3 0 2 )
3 - | 3 - | 3 - | 5 3 i 6 5 | 5 3 i 6 i | 5 (7 6 3 |
                城     已  破，

4 3 2 3 1 | i 6 5 3 5 | i i 0 3 5 | 3 2 | i i 2 3 6 |
```

$\widehat{5\ 3\ 6\ 5\ \dot{1}})\ |\ 2\ 3\ 5\ |\ 5\ -\ |\ 5\ \dot{1}\ 3\ |\ \overset{\frown}{2\ 1}\ 0\ |\ 1\ 6\ 1\ 2\ |$

　　　　　　　黄　河　　两　岸　　起　狼

$5\ -\ |\ 4\ 3\ 2\ 3\ 2\ |\ 1\ (1)\ |\ \overset{5}{1}\cdot 2\ |\ 5\ 3\ 2\ 1\ |\ 1\ 0\ \dot{1}\ \dot{7}\ |$

烟。　　　　　　晋室　君臣　是　　哪管

$\widehat{6\ 5}\ |\ \dot{1}\ \dot{1}\ 6\ 5\ |\ 3\ 6\ 5\ |\ \dot{1}\ \dot{1}\ 6\ 5\ |\ 2\ 3\ 5\ |\ 3\ 5\ 3\ 2\ |$

金瓯　缺不　　全，　哪管　人们　受　颠连，

（151）　　　　　　渐慢

$1\ -\ |\ 4\cdot 6\ |\ 3\ 2\ |\ 1\ 6\ 1\ |\ 5\cdot 1\ |\ 2\ 2\ 1\ 6\ 5\ |\ (5\ 6)\ 5\ |$

原速　但　求　　残喘　得苟　　　延。

$(3\ 5\ 1\ 3\ |\ 2\ 4\ 3\ 6\ |\ 5\ 3\ 3\ 5\ |\ 6\ 5\ 3\ 5\ 1\ 5\ |$

$\dot{1}\ 6\ 5\ 3\ 5\ \dot{1}\ \dot{1}\ |\ 5\ 5\ 3\ 2\ 1\ |\ 5\ 3\ 2\ 1\ 6\ |\ 5\ 3\ 3\ 5\ |$

$6\ 5\ 3\ 5\ \dot{1}\ \dot{1}\ |\ 0\ 3\ 3\ 3\ |\ 3\ 2\ \dot{1}\ \dot{1}\ 2\ 3\ 6)\ |\ \overset{5}{6}\cdot \dot{1}\ |$

　　　　　　　　　　　　　　　　　　祖逖

$1\ 0\ |\ 5\ 5\ 4\ |\ 3\ 5\ 3\ 2\ 2\ |\ (1\ 3\ 2\ 3\ |\ 5\ 4\ 3\ 5\ 2)\ 3\ |$

是　目击　河　山　　　　　　　　　　要

$5\ 3\ 2\ |\ \overset{2}{1}\ -\ |\ X\ (7\ 6\ 3\ |\ 5\ 3\ 1\ 5\ |\ \dot{1}\ 6\ 5\ 3\ 5\ \dot{1}\ \dot{1}\)\ |\ \dot{1}\ \dot{1}\ 6\ 5\ |$

沦　半壁，　　　　　　　　　　　　敌忾

$5\ 5\ 2\ 3\ 2\ |\ 1\ 0\ |\ 5\ -\ |\ \overset{5}{6}\cdot 2\ 1\ 6\ |\ 5\ (5)\ |$

同仇　　　怒　火

闻鸡起舞

经典唱腔选（珍藏版）



```
0 1 6 5 3 3 5 | 6 5 3 5  1 1 ) |
1 5 2 2 1 1 | 1 2 1 1 1 ) | 5 4 3 5 3 | 2 2 | ( 1 3 2 3 ) |
                                    击 桨 渡    江

5 - | 3 - | 2 - | 5 - | 3 - | 2 - | 1 ( 0 7 6 3 |
言   豪    壮,

6 5 3 5 1 5 | 1 1 1 5 1 | 5 3 3 3 3 | 3 2 1 1 2 ) |

                                              稍自由地
5 5 0 6 1 | 0 3 1 5 3 | 5 2 1 1 0 | 1 6 3 | 5 0 |
说 道: 我  不 澄 清 中 原    把  敌 歼,

3 2 1 | 1 0 | 6 . 2 1 | 4 . 5 | 3 2 | 1 ( 1 ) |
如 同 这    滚  滚 波 涛

                       原速
1 1 3 3 5 2 1 | 5 5 6 1 ( 7 | 6 5 5 2 | 3 6 1 6 5 3 5 |
一 去       不 复  旋。

6 5 3 5 1 1 6 | 5 6 1 6 5 3 5 | 1 1 | 0 6 5 3 3 5 |

6 5 3 5 1 1 | 0 3 3 3 3 | 3 2 1 ) | 5 2 3 5 3 | 3 3 |
                                   众 人    (唯) (唯)

( 1 . 3 2 3 | 5 5 3 5 2 3 ) | 2 1 | 3 . 2 | 1 - |
                                闻 言 同 盟

1 ( 1 | 7 6 5 4 | 3 5 4 5 | 3 1 | 5 3 1 | 5 3 1 | 5 3 3 3 3 |
誓,
```

闻鸡起舞

(杀敌!) 心比铁更坚。

浴血沙场拼苦战,

杀得胡虏不敢饮马到黄河边。那

黄河

重见水清泠,

这叫作

闻鸡

起舞雄

$1-|35|2161|\underset{.}{5}-\underset{.}{5}-|5321|2\ 2|$
心　大，　　　　　　击楫渡江

$(5\cdot \underline{3}2\ 3\ 2\underline{31})|5\ 35|231|\overset{1}{6}\cdot \underline{5}|61\dot{3}|$
　　　　　　　　壮　志　　坚。祖生（哎）

$(\underline{5\cdot 1}\ 6321)|\dot{1}\ \dot{1}\ 6\dot{1}|6532|1-|(1\cdot 233|$
　　　　　　　　一　马

$2312)|3\dot{1}|6\ 553|\overset{5}{2}-|2-|(2\ 0)\|$
着先　　鞭。

红楼梦·黛玉葬花

徐丽仙 唱腔

红楼梦·黛玉葬花

经典唱腔选（珍藏版）

红楼梦·黛玉葬花

经典唱腔选（珍藏版）

6 (4 3 5 2 3) | 1.5 3 2 1 | 3 3 2 1 (2 7 6) |
去， 至又 无言

5 5 3 2.1 | 1.(4 3 5 2 3 1.3 | 2 3 1 2 3...|
去 不 闻。

稍快
5.4 3 5 1 | 3.2 3 5 | 1 3) | 5 3.5 2 3 2 |
原速
花 魂

渐慢
1.(2 3 5 2 3 1) | 5 3 7 1 | 2.1 2 5 3 2 7 |
鸟 魂

琵琶 { 0 0 6 2 |
古 { 0 0 6 7 2 2 7 6 5 |

6 7 2 2 7 6 5 | 2 3 5 - 0 | 2 4 5.7 6 5) |
难 留 住， 合 原速

6 4 3 2 2 | 1.(2 3 6 5 6 1) | 5.4 3 2 3 |
杜 鹃 枝 上

(5 4 3 5) (0 7 6)
7 0 3 3 2 3 2 1 | 1.(7 6 5) | 3 5 | 1 3 |
泣 芳 尘。 泪尽 空 枝

5 3 1 6 | 5.(6 1 5 1 2 3) | 1.(7 6 4 3 2 |
不 忍 (嗯) 听，

红楼梦·黛玉葬花

红楼梦·黛玉葬花

```
                                          慢
                                      古 ⁷6 ⁵6̂ | ³2.7 6154 |
  1(⁷6145) | ⁱ6.(i6i57) |  ⁷6 ⁵6̂ | ³2.7 6154 |
     清，          夜 雨 敲

古同入
  ⁵3 2 3 5̂.(1 | 6 5 4 3 2 3 1) | 4 3 5 ⁷1̂.(6 |
  窗                              被   未

  5 6 1 2 6 5 4 3) | ⁵2.(3 2 | 古 5 3 | ²̂......|
                        温。        1 2 7 1   ²......|

  古 0 3̇ 2̇ 1̇ 2̇ 7̇ 1̇ 2̇ ......2̂ )‖
```

卜算子·咏梅

这是一首弹词开篇曲谱，为徐丽仙唱腔，1=D，2/4、3/4拍，中速稍慢。

歌词部分：

风雨送春归，飞雪迎春到。已是悬崖百丈冰，

经典唱腔选（珍藏版）

$\dot{2}\,\dot{3}\,\dot{2}\,\dot{1}\,2\,|\,\overset{35}{\underset{\frown}{3}}\,.\,\dot{2}\,|\,\dot{1}\,2\,3\,6\,5)\,|\,5\,3\,5\,3\,\overset{5}{2}\,3\,|$

犹

$\overset{3}{5}.(3\,5\,6)\,|\,\overset{3}{\dot{1}}.\,\dot{2}\,|\,6.\,\dot{1}\,5\,4\,|\,3.(2\,3\,5\,6\,|$

有　　　　花　　枝　　俏。

$\dot{1}\,6\,\dot{1}\,\dot{2})\,|\,3\,3\,5\,|\,\overset{\sim}{2}\,\overset{\cdot}{6}\vee\,|\,\dot{1}\,5\,3\,5\,6\,|\,\dot{1}-\dot{1}.(6\,\dot{1}\,|$

　　　　　花　枝　　俏。

$\dot{2}\,\dot{1}\,\dot{2}\,\dot{3}\,|\,5-|\,\dot{6}-|\,\dot{\dot{1}}-\dot{\dot{1}}-|\,\overset{3}{\dot{2}}-|\,\dot{2}\,\dot{1}\,\dot{2}\,\dot{1}\vee\,|\,\dot{6}-|$

轻快

$6\,5\,6\,|\,\dot{1}.\,\dot{2}\,|\,6\,\dot{1}\,5\,6\,|\,4-|\,4\,5\,6\,|\,4.\,5\,6\,\dot{1}\,|$

$5\,6\,4\,5)\,|\,\overset{5}{\dot{1}}\,6\,6\,\dot{1}\,|\,\overset{\sim}{5}\,4\,|\,\overset{5}{2}\,4\,\overset{\sim}{4}\,|\,4\,6\,\dot{1}\,2\,|$

俏也　　　不　争　（哝）

原速

$4(2\,4\,2\,|\,1\,6\,1\,2)\,|\,4\,\overset{6}{\cdot}\,1\,2\,|\,4\,\overset{\sim}{4}\,|\,\overset{4}{6}\,1\,4\,|$

春，　　　　　　只把　　春　来

稍快　　　　　　　　　　原速

$\overset{5}{3}\,2.\,4\,|\,1(2\,4\,|\,5\,4\,5\,6\,|\,\dot{1}\,6\,\dot{1}\,2\,4\,|\,\dot{1}\,6\,5\,4)\,|$

报。

$3\,5\,6\,|\,\overset{\sim}{\dot{2}}\,\dot{1}\,6\,5\,|\,2.\,3\,5\,4\,|\,\overset{2}{3}.(2\,1\,2)\,|$

待到　山花　　烂漫　时，

烂漫时，

她在丛中笑。她在

丛中笑。

全靠党的好领导

徐丽仙　唱腔

1=♭A 1/4 2/4 3/4

快中板

X X (5 i | 6 5 3 5 1 | 2.3 5 | 6 5 3 2 1.6 | 5 6 5 6 5 6 5 6 |
i i 0 3 2 | i i 0 5 6 | i i 0 3 2 | i i 0 5 6 | i i)

3 2.i | 6 i 6 5 | 3 i 6 3 | 5.(i | 3 5 6 5 3 2 1 |
金黄的稻穗　　迎风　摇，

5 6 5 6 5 6 5 6 | i i 0 3 2 | i i 0 5 6 | i i) | 2 i 6 5 |
　　　　　　　　　　　　　　　　　　　　　　　　　雪白的

(1 1 1 1 1)

2 3 5 | 3 3 2 | 1 - | 6.5 2 6 | 1 (0 3 2 1 1 |
棉　花　　　　　　分　外　娇。

1 2 1 2 3 6 | 5 i | 6 5 3 5 1 | 3.2 i 6 | 5 3 5 6 i 6 |

5 6 5 6 5 6 5 6 | i i 0 3 2 | i i 0 5 6 | i i 0 3 2 |

i i 0 5 6 | i i) | 3 i 6 5 | i i 6 5 | 5 3. |
　　　　　　　　　眼看一片丰收　　景啊，

(0 3 3 3 3 | 0 3 3 3 3 | 0 3 3 3 3)

3 - | 3 - | 0 0 | i 3 2 i | 2 i 6 3 |
　　　　　　　　　　　　　人民公社　风光

打击乐搭板贯穿全曲。

好，(合)风光　好(领)风光　　　好。

只见　那稻海深处镰　刀　舞，

棉田之中 歌声

高，(合)歌声　　高，(领)快收快割(嗨唷里个嗨咗)

(合)(嗨唷里个嗨咗)乐陶　　陶。

(领)收工　回来　　(合)众　议　论，

全靠党的好领导

经典唱腔选（珍藏版）

3 3 0 3 2 | 3 3 0 3 2 | 3 3 3 3) i 2 | 3 2·3 |
　　　　　　　　　　　　　（领）为啥 今年的

2 i 6 5 | i 2 6 5 3 2 | 5 0 | 5 3 |
产量 比往 年　　　　高？（合）要·把

(0 5 | 5 5 5 5) |

i i 3 5 | 2·3 5 | 5 - | 3 5 6 | 1 0 (6 5 3 2 |
丰收 的原　因　　　　　找　一 找。

1 1 2 3 1 2 3 6 | 5 i | 6 5 3 2 1 | 3·2 i 6 |

5 3 5 6 i 6 | 5 6 5 6 5 6 5 6 | i i 0 3 2 | i i 0 5 6 |

i i 0 3 2 | i i 0 5 6 | i i) | i i 6 5 | (i 6 i 6 5 5) |
　　　　　　　　　　　　（领）姑娘 （啊）

(0 3 3 | 3 3 0 3 3 |

6 i 6 5 | i 6 5 | 5 6 1 2 | 3 5 3 3 | 3 - |
手指棉田 开口 笑,

3 3 0 3 3 | 3 3 0 3 3) |

3 - | 3 - | 5 5 | 3 2 i | 6 5·3 i 6 3 |
　　　　　　　　只因 抓紧 施肥 勤锄

5 0 6 5 | 3 i 6 5 | i 6 5 | 4 5 5 3 | i 3·5 |
草,　　 棉桃朵朵 开　得好, 故而（合）今年的

$\underbrace{2 \quad 1 \ \underline{1} \ \dot{5}}\ \underline{1}\ |\ 5\ \underline{5}\ \underbrace{\dot{6}}\ |\ 1\ (\underline{6532}\ |\ \underline{11}\ \underline{23}\ \underline{12}\ \underline{36}\ |\ 5\ \dot{1}$

产　量　比往年　高。

$\underline{6532}\ \underline{11}\ \underline{6}\ |\ \underline{5656}\ \underline{5656}\ |\ \underline{\dot{1}\dot{1}}\ \underline{0}\ \underline{\dot{3}\dot{2}}\ |\ \underline{\dot{1}\dot{1}}\ \underline{0}\ \underline{56}\ |$

$\underline{\dot{1}\dot{1}}\ \underline{0}\ \underline{\dot{3}\dot{2}}\ |\ \underline{\dot{1}\dot{1}}\ \underline{0}\ \underline{56}\ |\ \underline{\dot{1}\dot{1}})\ |\ \underline{7\cdot \underline{1}}\ \underline{23}\ \dot{1}\ |\ (\underline{6\dot{1}}\ \underline{23}\ \underline{1\ 1})\ |$

　　　　　　　　　　　　　　　　　　　（领）小　伙　子

$\underbrace{\dot{1}\ 7}\ \underline{6\cdot\underline{1}}\ \underline{65}\ |\ \underline{3}\ \underline{3\ 3\ 26}\ |\ \widetilde{\overset{\frown}{\dot{2}\ \dot{1}\cdot}\ \dot{1}}\ -\ |\ \dot{1}\ -\ |\ \dot{1}\ -\ \underbrace{\dot{1}\ 7}\ |\ \underline{7\cdot\underline{1}}\ \underline{65}\ |$

捧着稻谷心欢　　畅，　　　　　精选粮种

$\dot{1}\ \dot{1}\ \underline{1\ 5}\ |\ \underline{2\cdot \underline{3}}\ \overset{>}{5}\ |\ \underline{2}\ \underline{3\ \underline{3}\ 2}\ \dot{1}\ |\ 6\ \underline{1\ 2}\ \underline{3\ 3}\ \underline{3\ 2\ 1}\ |$

育秧　苗，　　合理密植能把　丰产

$(\underbrace{\dot{1}\cdot\underline{\dot{1}}\ \dot{1}\dot{1}})$

$\overset{\frown}{\dot{1}}\ 0\ |\ \underline{\dot{1}\ 7}\ \underline{6\cdot\underline{1}}\ \underline{65}\ |\ \underline{3}\ \underline{3\ \underline{3}\ 2\ 1}\ |\ \underline{1\ 6}\ \underline{1\ 2}\ |\ 2\ -\ |\ 2\ -\ |$

保，　　灌溉及时安排　巧，

$\underline{6\cdot\underline{3}}\ \underline{2\ 1}\ |\ \underline{3}\ \underline{3\ 3\ 26}\ |\ \overset{32}{\underbrace{1}}\ -\ |\ \dot{1}\ -\ |\ \dot{1}\ -\ \underline{1\ 6}\ |\ 3\ \underline{1\cdot\underline{3}}\ \underline{2\ 1\ 5}\ |$

稻谷粒粒浆灌　　饱，　　　　　故而（合）今年的产　量

　　　　　　　　　　　　　　　　　　　（0 3 2

$5\ -\ 5\ \dot{1}\ |\ 3\ -\ |\ \underline{5\cdot\underline{5}}\ \underline{6}\ \dot{1}\ -\ |\ \underline{1\ 6}\ \underline{1\ 2}\ \underline{3\ 5}\ |\ \dot{1}\ \underline{6\ 5\ 3\ 2\ 1}\ |$

比往年　　　高。

$\underline{2\ 3\ 5}\ |\ \underline{6\ 5\ 3\ 2}\ \underline{1\ 1\ 6}\ |\ \underline{5\ 6\ 5\ 6}\ \underline{5\ 6\ 5\ 6}\ |\ \underline{\dot{1}\ \dot{1}}\ \underline{0}\ \underline{\dot{3}\ \dot{2}}\ |$

全靠党的好领导

徐丽仙经典唱腔选（珍藏版）

138

$\overline{11}\overline{05}6 | \overline{11}\overline{03}\dot{2} | \overline{11}\overline{05}6 | \overline{11}\overline{1}) | 356\dot{1}5 |$
（领）老　妈　妈

$(356\dot{1}55) | 3.\dot{1}65 | 5- | 3.2 | 123. |$
　　　　　　望　着众人 眯　　眯　　笑，

$30\dot{1}6 | 5321 | 56\dot{1}- | 11011 | 11011 |$
（啊）眯 眯 笑。

$1111) | 6535 | \dot{1}6\dot{1} | 65(65) | 3523 |$
　　　　 只因大家 精耕 细作　 不辞

(5.3235)
$5- | ××× | 6512 | 3- | 3535\dot{1}\dot{1}3 |$
劳， 要晓得人勤 是个 宝,(合)地 肥 庄稼

$5 3\dot{5}2 | 53.5 | 215.1 | 3- | 6.6 | 1- |$
好,(领)故 而(合)今年的 产　量 比往　年　高。

$\dot{1}6 | 1212 | 36 | 5\dot{1} | 6532\dot{1} | 3.2\dot{1}6 |$

$535 6 \dot{1}.6 | 5656 5656 | \overline{11}\overline{03}\dot{2} | \overline{11}\overline{05}6 |$

$\overline{11}\overline{03}\dot{2} | \overline{11}\overline{05}6 | \overline{11}\overline{1}) | 3.\dot{1}3 | 5 00 |$
　　　　　　　　　　　　　（领）老 阿　爹

一旁也把原因找,(亥)还有一条 嬭提到,(合)啥?(领)国家大力来支援,肥田粉施到田里么肥效高(亥)抽水机排涝抗旱么有功劳,除虫剂除掉虫害 保证作物生长好。

(合)对!故而今年的产量 比往年高。

(领)贫协组长听了 忙开口,

你们 大家说得 都很好,(亥)还有一条 更重要,(合)喔!(领)社会主义

全靠党的好领导

徐丽仙 经典唱腔选（珍藏版）

140

$\widehat{6\cdot \dot{1}\ 65}\ |\ 6\dot{1}\ \widehat{3\cdot 5\ 2 3}\ |\ \dot{1}\ -\ |\ \dot{1}\ -\ |\ 3\ \dot{1}\ 65\ |\ 3\ 5\ 6\ |$
教育运动来开展，　　　　　　社员觉悟更提高，

$\widehat{3\ 3\ \dot{2}\ \dot{1}}\ 0\ \dot{2}\ |\ 3\ \widehat{\dot{2}\ \dot{1}}\ |\ \dot{1}\ \widehat{\dot{1}\ 6}\ |\ 3\ \dot{1}\cdot 3\ |\ \widehat{\dot{2}\ \dot{1}}\ 5\ |$
协力同心　把　生产　搞,故而今年的产　量

$5\ -\ |\ 5\cdot 5\ |\ \dot{1}\ -\ |\ \dot{1}\ 3\ 2\ |\ 3\ -\ |\ 3\ -\ |\ \dot{1}\ 3\ \dot{2}\ \dot{1}\ |\ 6\ 6\ X\ |$
比往　年　　高。（合）人民公社实在好，

$\widehat{3\ 3\ \dot{2}\ \dot{1}}\ |\ \dot{1}\ 6\ 5\ |\ \dot{1}\ 6\ \dot{1}\ |\ \dot{2}\ -\ |\ \dot{2}\ -\ |\ X\ X\ X\ X\ |\ X\ X\ X\ |$
千条万条第　一　条，　　　（领）归功党的好领导，

渐慢

$\widehat{5\ 3\ \dot{2}\ \dot{1}}\ |\ \widehat{6\cdot \dot{1}\ 65}\ |\ 6\ 3\ |\ 3\ 5\ \dot{2}\ \dot{1}\ |\ \dot{1}\ -\ |\ \dot{1}\ -\ |\ \dot{1}\ 0\ \|$
（合）归功党　的　好领　　导。

红楼梦·宝玉夜探

$1=\flat B$ $\frac{2}{4}$ $\frac{3}{4}$

徐丽仙 唱腔

慢中板

(1 5 3 6 5 3 | 6 5 3 5 1 5 5 | 6̇ 1̇ 5 1 3 5 1̇ 3̇ |

5 3 2 1 2 1 | 3.1 2 3 1 3) （宝玉唱） 1 3 | 3 1 (1̇

　　　　　　　　　　　　　　　　　　　　隆　冬（嗡）

3.6 5 3 6 5 3 5 1 | 3.5 6 1̇ 5 2 3 5 1 3̇)

1 3 5 | 1 3. | 3 2 1 6 (5 | 3.6 5 3 6 5 3 5 1 5
寒露　　结　成（嗯）　冰，

1̇ 3 2 3 5 1 5) | 3 3 2 3 | 4 3 4 5 3.5 | 3 2 1.(5 |
　　　　　　　　　　月色　　迷　朦

3.5 6 1̇ 5 2 3 5 1 5) | 3 3 1 2 | 2 1 6 5 (4 3 1 2 3)
　　　　　　　　　　　　欲断

4.5 (6 5 3 2 | 1.6 5 1̇ 6 1 2 5 | 3.5 6 1̇ 5
魂。

3 5 6 1̇ 5 2 3 5 1 5 | 1 3 5 1̇ 6 3 5 6 1̇ 3̇)

3 2 3 3 2 3 | 1 3 2 1 2 5 6 | 1 6 1 1 X (5 |
一阵　阵朔风　　　　　透入骨，

经典唱腔选（珍藏版）

| 3 1 2 3 6 1 3 5 1 5 | 6 1 . 3 6 5 6 1 3) | 5 5 3 3 2 3 |
乌洞洞的

| 2 3 . 5 3 2 | 1 (1 3 5 6 1) | 6 . 1 5 3 |
大 观 　 　 　 园 里

| 2 2 1 6 5 . (4 3 1 2 3) | 1 (1 6 5 3 2 | 1 6 5 1 6 1 2 5 |
冷 清 　 　 清。

| 3 5 6 1 2 1 | 2 . 3 5 1 6 3 5 6 | 1 . 6 5 4 3 5 1 |

| 3 . 2 3 5 1 3) | 3 5 1 | 3 . (1 3 5 6 1) | 1 6 1 1 3 5 6 |
贾 宝 玉 　 一路

| 1 1 7 | 6 (5 4 3 2 3 | 5 4 3 5 1 5 | 6 1 3 6 5 6 | 1 3) |
花 间 走，

| 3 3 . 1 2 3 | 5 4 3 3 3 2 | 1 (1 3 5 6 1 | 6 3 5 6 1 5) | 3 5 1 |
脚步 　 轻 移 　 　 　 缓缓

| (0 1 6 5 3 2) |

| 2 2 1 6 1 | 5 (4 3 1 2 3) | 4 . 5 3 | 1 6 1 1 6 1 2 5 |
行。

| 3 5 6 | 7 - | 6 5 3 5 1 5 | 3 . 5 6 1 5 2 3 5 1 3) |

| 1 1 6 2 2 . 2 3 5 6 | 1 6 6 6 7 6 3 1 | 5 . 6 1 (5 |
他 是 一 盏 　 　 灯， 一 个 人

红楼梦·宝玉夜探

徐丽仙 经典唱腔选（珍藏版）

144

```
 3  3 3̲ 2̲³ 2̲ | 1 ( 1̇  3 5 6 1̇ ) | 3·1  5·3 | 1  2 7̱ |
    轻  敲              铜 环    叮 当
```

```
 6̱ ( 5̱  4̱ 3̱ 2̱ 3̱ | 5̱ 1 3 5̱ 1 5̱ ) | 3  5·1̇  6 5 1 |
 响,                           （紫娟唱） 紫 娟 小 婢
```

稍慢　　　　　前1=后5　　　　　　原速
```
 4̱ 2̱ 6̱ 5̱ | 4·5  3 2 1 | 5̱ 3̱  5̱ 3̱  6̱ 5̱ | 3 ( 4 4 3 2 3 |
 忙 开 门,         二 爷    呀,
```

```
 6 5 3 5 1 5̱ ) | 3 2·0 7̱ 6̱ 5̱  3 5 3 5̱ | 6̱ 5̱ 3̱ 2̱ 2̱ 1̱ 6̱ 1̱ |
              深   宵  寒  冷 宜 当
```

```
 5 ( 5̱ 3̱ 5̱ 1 2 3 ) | 1 ( 4  4 3 2 3 | 1 4 3 2 3 1 2 3 2 3 |
 心。
```
　　　　　　　　　　　　　　　前7=后3
```
 5·4  3·5 | 2 1 7̱ 6̱  5·3 1 2  7̱ 2̱ 5̱ | 3̱ 2̱ 3̱ 5̱ 1 3 ) |
```

（宝玉唱）
```
 1 5̱ 3̱ 1 | 1·( 5 4 3 2 3 5̱ 3̱ 5̱ 1 ) 3 2 | 4 3·2 1 (1) |
 姐 姐 呀,              我 放 心
```

```
 1 1·2̱ 7̱ 2̱ 6̱ 7̱ 6̱ 5̱ | 3 1  6̱ 1̱ 6̱ 5̱ | 1·2 3 ( 4 4 4 4 |
 不 下          林 姑 娘  的 病,
```

```
 3 2 1 2 3 5̱ 6̱ ) | 3 2 3 | 3 2³ 2 1 1 ( 1̇ ) | 1 1 1 3 5̱ 6̱ |
                故 而      我 特 地
```

红楼梦·宝玉夜探

经典唱腔选（珍藏版）

稍慢
5̄3̄ 5̄6̄ 1 | 5̄3̄ 2̄3̄ 1 (3̄2̄1) | 7̣ 3 2̄7̣̄ 6̣5̣ | 3̄5̄ 3̄ 5 |
淋。　　哥　哥（啊），　二　嫂嫂　对奴

原速
7̣ 2. 2̄1̄ 6̣ | 5 (5̄3̄ 5̄1̄2̄3̄) | 1. (4̄ 4̄3̄2̄3̄ |
不　该　　　　　　　　　应。

1. 2̄4̄3̄ 2̄3̄1̄2̄ | 3̄1̄2̄3̄ 5̄ 4̄ | 4̄3̄2̄3̄ 5̄5̄3̄5̄ |

1. 2̄4̄3̄ 2̄3̄1̄ | 3. 2̄3̄5̄ 1̄3̄) | 1̄ 6̄4̄ 3̄ ⁵³2̄ 2 |
　　　　　　　　　　　　　老　祖

稍慢
2. (3̄ 1̄.2̄3̄5̄ 2̄1̄2̄4̄) | 3 ³6̄5̄ | 5̄6̄ 5̄3̄ | ³2. 3̄2̄6̄ |
宗　　　　　　虽然　心爱

1. (4̄ 4̄3̄2̄3̄ | 6̄5̄3̄5̄ 1̄.2̄4̄3̄ 2̄3̄1̄ | 3. 2̄3̄5̄ 1̄ 5̄) |
好，

3̄ 1̄.3̄2̄1̄ | 1. (2̄3̄5̄ 2̄3̄1̄2̄) | 2 7̣.3̄ 2̄7̣̄ 6̣5̣ |
怎奈　她　　　　　　耳聋

渐慢
³5̄.3̄ 5̄ | 5̄3̄2̄ 2̄1̄6̣ | 5. (3̄5̄1̄2̄3̄) | 原速
1. (4̄ 4̄3̄2̄3̄ |
眼　花不灵　　　清。

1. 2̄4̄3̄ 2̄3̄1̄2̄ | 3̄1̄2̄3̄ | 5̄ 4̄ 4̄3̄2̄3̄ |

5̄5̄3̄5̄ 1̄.2̄4̄3̄ 2̄3̄1̄ | 3. 2̄3̄5̄ 1̄) 3 | 5 5̄2̄3̄2̄ |
　　　　　　　　　　　　我此生

渐慢
1. (2̄3̄5̄ 2̄3̄1̄) | 7̣1̣ 2̄7̣̄ 2̄5̄3̄2̄ | ²7̣.2̄ 2̄6̄ ⁷6̄5̄ |
病　体　　　难　望

好，难望好，再不能日日前去请安宁。哥哥（啊），我与你前生孽债在今世了，呃！请你宝哥哥

红楼梦·宝玉夜探

经典唱腔选（珍藏版）

莫管奴这薄命人。

（宝玉唱）妹妹（啊）你一生就是多烦恼，何必自己太（耶）看轻。我劝你

红楼梦·宝玉夜探

徐丽仙 经典唱腔选（珍藏版）

150

$1 \cdot \underline{6} 1 1 | \underline{3} \ \underline{3 \ 6} \ 1 \ \underline{1 \ 6} | 1 \ \underline{2 \ 1} \ 6 \ 5 | \underline{3 \cdot \underline{6}} \ \underline{5} \ 3 |$

烦　恼　寻。我劝　你　是　姊　妹　的　语　言

$\underline{6} \ \underline{1 \ 1} \ \underline{5 \ 3 \ 1} | \underline{3} \ \underline{6 \ 1} \ 7 | \underline{6 \cdot \underline{2}} \ \underline{1} \ 3 | \underline{2} \ \underline{3 \ 2} \ \underline{1 \ 1} |$

不可　　听，只为　她们　是　假　又　是　　真。

（稍慢）　　　　　　　　　（原速）

$\underline{5} \ \underline{5} \ \underline{3} \ \underline{2 \cdot \underline{3}} | \underline{6} \ \underline{5 \ 6} \ \underline{1} \ \underline{2 \ 1} | \underline{1 \cdot \underline{2}} \ 1 \ 7 | \underline{6} \ \underline{1 \ 1} \ \underline{3} \ \underline{5 \ 6} \ 1 |$

我劝你　　早早　安　歇莫夜　　　深，

$\underline{3} \ \underline{1} \ \underline{2} \ \underline{3} \ \underline{5 \ 4} | \underline{3 \cdot \underline{2}} \ \underline{1} \ \dots \ 7 | \underline{6 \cdot \underline{3}} \ 5 \ (\underline{6} \ \underline{3 \ 5}) |$

因为病　中　人　　　　　　再不宜

（原速）

$\underline{2} \ \underline{2} \ \underline{1 \ 6} | \underline{5 \cdot (\underline{6}} \ \underline{5} \ \underline{1} \ \underline{2 \ 3}) | \underline{1} \ (\underline{5} \ \underline{6} \ \underline{5 \ 3 \ 2} | \underline{1} \ \underline{3 \ 5 \ 1} \ \underline{6} \ \underline{1 \ 2 \ 5} |$

磨黄　昏。

$\underline{3} \ \underline{7} \ \underline{5 \ 1 \ 5 \ 1} | \underline{6} \ \underline{3 \ 5} \ \underline{1} \ \underline{6 \ 3 \ 5 \ 6} \ \underline{1 \ 5} | \underline{3 \cdot \underline{5 \ 6} \ \underline{1}} \ \underline{5} \ \underline{2 \ 3 \ 5} \ 1 \dot{3}) |$

$\underline{3} \ \underline{3} \ \underline{2} | \underline{1} \ (\underline{5} \ \underline{3 \ 2}) | \underline{3} \ \underline{6} \ \underline{2} \ \underline{2} \ \underline{1} \ \underline{2} \ 2 (6 | \underline{1} \ \underline{2 \ 3} \ \underline{5} \ \underline{2 \ 1 \ 2 \ 3} \ \underline{5 \ 1} \ \underline{6} \ \underline{5} |$

我劝　你　　一切心　事

$\underline{4} \ \underline{3 \ 2} \ 3 | \underline{3 \cdot \underline{2}} | 1 - x \ (5 | \underline{4} \ \underline{3 \ 2} \ 3 \ \underline{5 \ 1} \ \underline{3 \ 5} | \underline{1 \ 5} \ \underline{3 \ 5} \ 1 |$

（要）多　丢　却，

（稍慢）　　　　　　　（原速）

$\underline{5 \ 1} \ \underline{3 \ 5} \ \underline{1 \ 3}) | \underline{3 \cdot \underline{5}} \ \underline{2 \cdot \underline{1}} | \underline{1} \ \underline{5 \ 6} \ 1 \ (5 | \underline{3} \ \underline{3 \ 2} \ \underline{5} \ \underline{1 \ 3 \ 5} \ \underline{1 \ 5}) |$

你　更　不要

红楼梦·宝玉夜探

徐丽仙 经典唱腔选（珍藏版）

152

$1\ \underline{7\ 6}\ |\ \underline{1\cdot 5}\ \underline{3\ ^{\overline{7}}_{\underline{5}}\ 1}\ |\ 2\ -\ |\ \underline{1\ 6}\ \underline{1\ 5}\ |\ 5\ -\ |\ \underline{5\ 1}\ \underline{6\ 5\ 4}\ |$
　　为什么这冤　家　　　　　　　　　　　（啊）　稍慢

$\underline{3\ 5}\ \underline{3\ 5}\ |\ \underline{2\ 7}\ \underline{6\ 5}\ \underline{3\cdot 2}\ |\ \underline{2\ 7\ 6}\ 5\ (\underline{5\ 3}\ \underline{4\ 3\ 2\ 3})\ |$
为　　奴　再　留

原速
$3\ (\underline{4}\ \underline{3\ 4\ 3\ 2}\ |\ \underline{1\ 2\ 4\ 3}\ \underline{2\ 3\ 1\ 2}\ \underline{3\ 1\ 2\ 3}\ |\ \underline{5\ 5}\ \underline{4\ 3\ 2\ 3}\ |$
神？

$\underline{5\ 5}\ \underline{3\ 5\ 1\ 3\ 5})\ |\ 5\ -\ |\ 5\ \underline{4\cdot 5}\ |\ 2\ -\ \underline{7\ 6}\ |\ \underline{5\cdot 6}\ \underline{5\ 3}\ |$
　　　　　　泪　　珠　　　儿

$(\underline{2\cdot 3}\ \underline{1\ 2\ 3\ 5}\ |$
$2\cdots\cdots\ |\ \underline{2\ 5\ 2\ 3}\ \underline{1\cdot 2}\ \underline{3\ 5}\ \underline{2\ 1\ 2\ 3}\ |\ \underline{5\ 5\ 3\ 5}\ \underline{4\ 3\ 2\ 1\ 2\ 3})\ |$

$\underline{6\ 1\ 6}\ |\ \underline{6\ 5}\ 2\ |\ 1\ (\underline{6\ 7\ 6}\ \underline{5\ 6\ 1})\ |\ \underline{1\ 6}\ \underline{3\ 2}\ \underline{3\ 1}\ |$
滚滚　流　不　　　　　　　　住，

$1\ (\underline{7\ 6\ 5\ 4\ 3}\ |\ \underline{5\cdot 7}\ \underline{6\ 5\ 4\ 3}\ |\ \underline{5\cdot 7}\ \underline{6\ 5\ 4\ 3})\ |$

$(3\cdots\cdots)$
$2\ -\ |\ 3\ -\ |\ (\underline{3\cdot 5}\ \underline{2\ 3}\ \underline{5\cdot 2}\ |\ \underline{3\ 5}\ \underline{3\ 2\ 3\ 1})\ |$
涓　涓

注："⌐5" 是琵琶弹奏"分"的指法。

《二泉映月》总谱

徐丽仙 唱腔

《二泉映月》总谱

《二泉映月》总谱

经典唱腔选（珍藏版）

《二泉映月》总谱

《二泉映月》总谱

161

《二泉映月》总谱

经典唱腔选（珍藏版）

《二泉映月》总谱

经典唱腔选（珍藏版）

《二泉映月》总谱

经典唱腔选（珍藏版）

《二泉映月》总谱

后　记

　　文化是一个国家、一个民族、一个地区的思想和灵魂。枫桥自古以来就是一个人杰地灵、人文荟萃的江南古镇,有着悠久的历史和深厚的文化底蕴。可以说,文化是枫桥的重要优势,也是枫桥发展的重要资源禀赋。其中,评弹文化已成为枫桥文化宝库中一颗闪亮的明珠。

　　评弹在枫桥民间有着悠久的历史和深厚的土壤。20世纪五六十年代,这里就是苏州书场最多的乡镇之一。如今在枫桥街道,到丽仙书场、康佳书场、东枫书场听说书仍是众多枫桥人文化生活中重要的一部分。也许是因为徐丽仙——这位枫桥的女儿,让枫桥人对评弹有了特殊的感情。

苏州高新区枫桥景区内吴门古韵大戏台

徐丽仙7岁学艺，11岁登台，在长期的艺术实践中，凭借得天独厚的音乐禀赋，融合"蒋调""沈薛调"等多种评弹流派唱腔，并吸收戏曲、民歌和其他曲艺的演唱技巧，形成了"丽调"柔和委婉、清丽深沉的流派风格，让评弹与音乐有了火光电闪的相通，极大地推动了弹词音乐的向前发展，在国内外享有盛誉。

2018年是贯彻党的十九大精神的开局之年，是改革开放40周年，也是枫桥街道推进文化建设的关键一年。恰逢徐丽仙诞辰90周年之际，喜闻《徐丽仙经典唱腔选（珍藏版）》出版，犹如春风拂面，这是坚持传承弘扬中华优秀传统文化的重要举措，这是坚定文化自信的又一力作，也为"和谐幸福新枫桥"提供了坚强动力。

丽音雅韵唱新声，仙乐美声传文明。

<div style="text-align:right">

评弹丽调工作室

2018年4月3日

</div>

编 后 记

 今年是我母亲徐丽仙诞辰 90 周年，在政府相关部门及业内专家的关心和支持下，我和我的学生（湖州唐人乐坊）一起聆听和重温母亲留下的视听资料，并在短短的时间内把 18 首丽调经典唱腔作品重新记谱整理编写成册（在这里我真的要感谢我母亲生前所在工作单位上海评弹团），奉献给广大评弹爱好者学习和欣赏，这样做也表达了身为女儿的我对母亲的崇敬和感恩之情。

 由于我们水平有限和时间仓促，本书尚有许多不尽如人意之处。比如丽调的唱腔具有鲜明的特征和时代感，有些经典的唱段、唱腔在业内外被广泛传唱，因时代的原因，此次未被收录；还有些开篇唱段流传年份已久，或几经后人修改，原作者已无法一一具名……这些都是本书编撰者的遗憾，希望以后能够有机会弥补，也请专家和读者不吝指正。

 本书的编撰出版得到了有关部门领导的关心和支持，以及德高望重的老专家吴宗锡、连波等老师的无私相助。这里要感谢上海评弹团，是它孕育出了我母亲的丽调这枝绚烂的评弹流派之花。感谢一直以来帮助和支持丽调工作室的领导和朋友们，感谢袁承一先生，我们将在学习、传承和弘扬丽调唱腔方面尽自己最大的努力，让丽调——苏州弹词流派唱腔中的这枝牡丹继续给广大评弹爱好者带来美的享受。

<div style="text-align:right">

徐　红

2018 年 5 月 5 日

</div>